暢銷紀念版

水彩技法全書

101招出色技法全解析

巴拉蒙編輯部　著

蔡佳玲　譯

水彩技法全書／**101 招水彩技法完全解析**

所有具體的行動都會導出一般性的結論，也就是說，特定的事物會幫助你在練習過程中有所精進。如果把這個論點延伸到藝術，可以說實際練習藝術技巧遠比理論還要重要，一個人想要學會畫畫的唯一方法，只有動手畫一途。這本書的目的是要讓諸位讀者開始作畫，好讓你們學有所成，並且將所學到的融會貫通作為己用。

在繪畫技巧的部分，本書涵蓋的都是最基本和最實用的。在介紹完水彩作畫材料後，接著就是許多範例，讓讀者得以練習不同的畫技。雖然本書標榜「101招水彩技法完全解析」，但是實際動手畫以後，就會發現可能不需要或局限這些技法。只要一枝畫筆、幾張畫紙、一些顏料和幾個範例，就足夠讓初學者開始動手畫，並且會不時地發現新的作法；或者也有讀者會發現，可用的技法豈止101種，這是因為，有經驗的畫家對繪畫主體了解得非常透徹的關係；世上環繞我們生活中的每一件事物、每一天、每一刻都會給我們帶來新的靈感，讓我們即使在作畫時遇到相同的難點，也可以有不同的解決方案。

不斷變化的光線、豐富的色彩、作畫時的心境和處理畫作的方式，在在驅策藝術家不斷地去探索和學習。這本書中的101招技法集合了所有基本技巧和相關練習，涵括不同的主題、畫風和色彩。

每個章節以實用性和學習的難度來安排，每個練習互相呼應，讀者可以依自己的狀況來決定從哪個練習開始，不一定要按照目錄的進度。

每個練習都是循序漸進、按部就班，用一到兩個頁面來示範。這些練習的困難度分別以一或兩顆星來表示——一顆星適合初學者，兩顆星則適合有基礎的畫家，然而困難度與所佔的篇幅多寡並沒有關連。但即使是初學者，也不要排斥兩顆星難度的練習，因為和簡單的練習相比，它們可以讓你學到更多。這就是黃金學習準則：「永遠挑戰未知，因為它可以帶領我們超越現況。」有基礎的畫者也可能會從一顆星的練習裏發現，看似複雜的畫面原來只要一個簡單的步驟，就可以輕鬆地處理好。

本書由一群有深厚繪畫經歷和教學背景的專業人士所編寫，無論初學者或是經驗老道的畫家，都可以從作者群豐富的知識中獲得啟發。總而言之，這本書清楚、直接地提供了多元且具吸引力的學習素材，相信讀者必定能從中體會到這本書的價值。

■ 目　錄

初學★　　　　　　進階★★

材料／顏料

水彩顏料

無論塊狀或管狀水彩顏料，主要成分都是磨得非常細的色粉和阿拉伯膠。作為添加劑的阿拉伯膠，其特性是遇水會產生油亮的質感，可以防止顏色在畫紙上暈開，以及保持顏料的濕潤，同時顯現水彩畫獨特的透明感，讓色彩看上去有光滑細軟的質感。

顏色的色表

目前主要的水彩顏料製造商總共生產約 80 至 100 種不同的顏色，包括 14 種黃色、9 種紅色、11 種藍色和 10 種綠色等等。雖然有這麼多顏色，真正作畫的時候並不會每種都用到，況且每個人都有偏好的色彩，因此我們需要參考色表，瞭解顏色的持久度，明白哪些顏色容易褪色，哪些顏色很穩定。

常用的水彩顏色

經常用到的水彩顏色有鎘黃、鎘紅、土黃、岱赭、洋紅、群青藍、鈷藍、天藍、翠綠、耐久綠和樹綠等等。（下圖）這些顏色單塗、混塗後，還可以產生更多不同的顏色。有經驗後，你可能想試試這個色表以外的顏色，選擇更多雖然好，但是切記，不要讓顏色太過混亂而模糊了主題。

畫紙上的水分乾涸後，顏色就會消退一點。水雖然對顏色有加分作用，效果卻很短暫。

水的多寡可以改變單一色彩的濃淡。調色時，隨著顏料及水的比例的不同，畫家可以自由加濃或稀釋顏色。

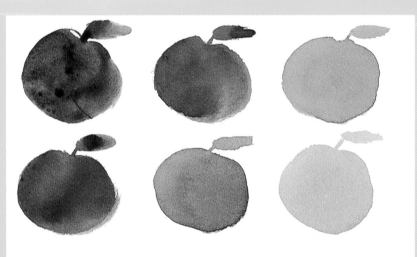

圖例顯示單一色彩與水的變化。如果不需要太複雜的顏色，基本上，調整水的多寡就可以達到這樣的效果。

常用的水彩顏色

普魯士藍（Prussian blue）

樹綠（Sap green）

鉻綠（Chrome green）

耐久綠（Permanent green）

鈷紫（Cobalt violet）

群青藍（Ultramarine blue）

鈷藍（Cobalt blue）

洋紅（Carmine）

鎘紅（Cadmium red）

土黃（Yellow orchre）

鎘黃（Cadmium yellow）

水彩顏料包裝

常見的水彩顏料包裝有塊狀（裝在白色塑膠盒）和管狀的。塊狀顏料能夠很方便地用水稀釋，而且色澤穩定，使用的色粉品質比較好，所以價錢也比較貴。管狀顏料的品質和塊狀顏料不相上下，差別在於質地不同。管狀顏料的溶水性很好，若是大範圍的著色，管裝顏料的效果會比較好。

專業水彩畫家無論用哪種顏料都得心應手，他們會依照繪畫主題的需求來選擇適合的顏料。如果需要大面積上色，管狀顏料是首選，如果需要小範圍而且仔細的上色，那塊狀顏料更適合。事實上，在作畫的過程裏，這兩種不同質地的顏料經常交替使用著。

調色盤

對水彩畫家來說，金屬材質的調色盤不只能用來調色，同時也用來存放顏料。調色盤上的小格子可以存放所需的顏料，雖然水分蒸發後顏料會變乾硬，但是只要加水稀釋，馬上又可以使用，所以不要太常清洗調色盤上的格子，以免浪費顏料。

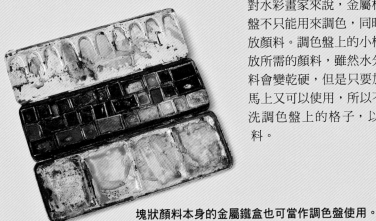

塊狀顏料本身的金屬鐵盒也可當作調色盤使用。

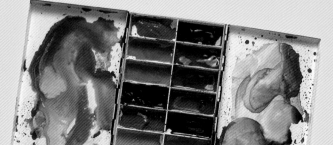

管狀顏料用的調色盤上，有許多用來放顏料的儲存格。如果顏料乾了，再加水稀釋就可以。

管狀顏料理論上來說，是可以直接在畫紙上調色，但是習慣上還是會在調色盤上調色。

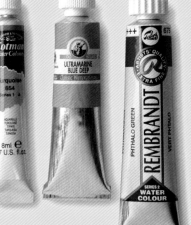

塊狀顏料的包裝鐵盒可同時兼作調色盤用。

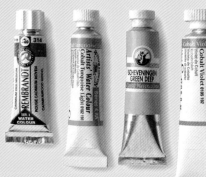

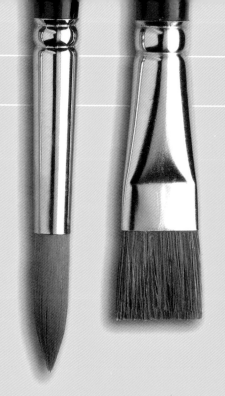

工具／畫筆

動物毛

使用天然動物毛做成的畫筆最適合水彩,其中又以純貂毛畫筆的品質最好。其毛質柔軟富含油脂,吸水性佳,筆尖有彈性且不易變形,因此非常的昂貴;牛耳毛畫筆軟硬適中,品質也不錯,但價錢比貂毛筆實惠得多;松鼠毛、馬毛、山羊毛的畫筆毛質非常軟,只適合用於大範圍的濕塗。

化學纖維／合成毛

化纖毛的畫筆吸水性不如動物毛好,而且毛質較硬,沒有彈性。不過對於初學者來說,這是實惠的入門筆。

圓頭筆和扁頭筆是最常用到的水彩畫筆。

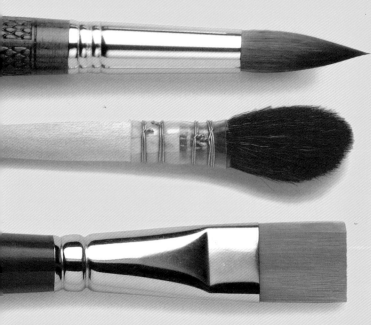

（上）品質最好的純貂毛筆,筆頭尖,吸水性好,有彈性;其它動物的毛質過於柔軟,筆頭沒辦法如此尖挺有型。（中）松鼠毛畫筆。（下）化纖毛筆的筆毛排列整齊,很適合用來平刷。

畫筆的筆頭

在作畫的過程中,畫筆筆觸對作品有決定性的影響,因此筆頭的選擇很重要。

最常用到的水彩筆頭有圓頭和扁頭兩種,當中以圓頭筆最常被使用,因為它的筆毛有彈性,容易吸附顏料,筆尖可以用來描繪細節。扁頭筆因為筆毛排列工整,上色均勻,很適合用於大面積的單色厚塗或者薄塗。

圓頭畫筆的筆毛最好是動物毛,這樣筆尖才容易成型,而且彈性較好,扁頭畫筆則無所謂,尤其是要大面積的上色時,用合成毛也行。

大小不同的貂毛筆,編號從 000 到 22。

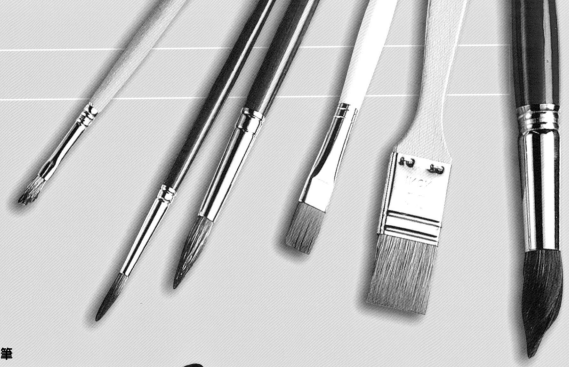

常用的畫筆

這本書的所有練習裡，會用到六種不同規格的畫筆（右上圖），包括由動物毛製成的三枝圓頭筆及三枝扁頭筆，分別是：（最左至右）小號圓頭牛耳毛、中號圓頭貂毛、粗頭牛耳毛，以及（最右至左）粗頭合成毛、寬頭合成毛刷、小號牛耳毛扁頭筆。

多數水彩畫家都會有一兩枝最常用的畫筆：一枝圓頭動物毛筆和一枝扁頭合成毛筆。記住，與其買一堆廉價的畫筆，還不如投資一枝高品質的畫筆。

畫筆的保養

絕對不要把筆頭朝下地在水龍頭下清洗，因為這樣畫筆會漸漸變形。每次作畫完後，記得要用水仔細地清洗畫筆，如果光用水洗不乾淨，可以用一點中性肥皂來洗。洗完後用乾淨的布把畫筆擦乾，不要讓筆頭殘留水分。

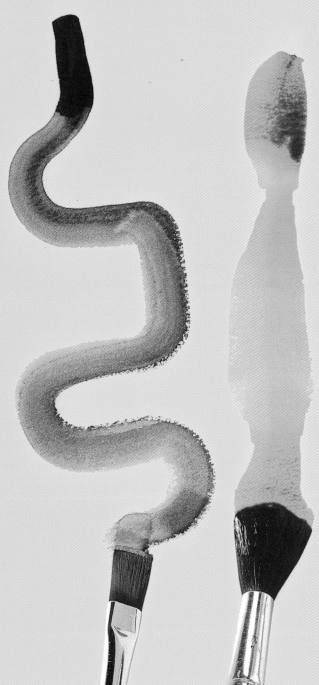

不同的畫作主題需要借助不同的畫筆來完成。準備幾枝粗細不同的圓頭動物毛筆、不同厚度的扁頭合成毛筆，以及至少兩枝不同寬的扁頭合成毛筆，其中一枝要像油漆刷那樣寬。

扁頭筆的筆觸穩定，寬度一致。圓頭筆的筆觸有不同粗細的變化，筆頭可以畫出圓型，也可以描繪極細的線條。

材料／畫紙

材質

無論是初學者還是有經驗的畫家，都需要用品質好的畫紙來作畫，所以最好買水彩畫專用的畫紙。專業水彩畫紙都印有製造商的標誌，有的是透過光線才看得到的浮水印，或是在畫紙角落打上鋼印。

重量

畫紙的重量（每平方公尺的重量）和厚度成正比。畫紙越厚約好，最適合用於水彩畫的紙張重量最好不要少於 300g。宣紙的紙質是所有畫紙中最細緻的，手工畫紙則是紙面不平滑，而且非常厚。

表面

水彩畫紙的紙面有光面、滑面、中紋和粗紋等等，其中最常用的是中紋畫紙，而且，不同畫紙製造商生產的畫紙紋理也不一樣。畫家可以依照自己的需求和偏好，選擇適合的畫紙。

一般專業水彩畫紙製造商會在畫紙上打上浮水印。法國 Arches 是直接印在紙上，Whatman 則要透過光線才看得到。

其它品牌則會在畫紙角落印上浮凸的廠牌鋼印。

由上到下的畫紙紋理分別為細紋、中紋和粗紋。

這是三種不同廠牌的中紋畫紙。雖然品質上多多少少有差異，主要還是要照個人喜好來選擇。

販售形式

大部分的畫紙是整疊出售的，邊緣也都有上膠，以避免顏料乾涸後紙角會翻捲。不過有時候捲紙難以避免，只要剪去捲起的部分就可以了。除了一般常見的尺寸，也有販賣大尺寸（80x60mm）畫紙，作畫時再自行裁剪即可。

宣紙

西方水彩畫紙的原料大多是棉花纖維，但是東方傳統水彩畫紙——宣紙——的原料則是稻草纖維。宣紙紙面非常細緻，吸附顏料的效果很好，但是宣紙的紙感輕，顏色滲透很快，因此不建議初學者使用。

手工畫紙

手工畫紙的質地粗糙，紙張沒有一定的尺寸，且紙面很容易吸收顏料。如果不甚有把握，作畫前最好先在表面上膠，可以防止顏料滲透過快，同時紙面也會有亮度。

宣紙的質地細致，會讓水墨畫或水彩畫看來較清淡。

手工畫紙的用途廣，大小、材質和顏色的選擇也多。

畫紙邊緣上膠可以防止紙角捲曲。畫作乾了以後，可以用裁紙刀或刮刀來取下畫紙。

這些畫紙的邊緣都已上膠，可依照個人作畫需求，選擇適合的大小和包裝。

材料／輔助用具

工作區

只要有桌子，就可以鋪上畫紙作畫，但是最好還是要有一個木頭畫架。畫架上可以放畫板或畫紙，還可隨著眼睛的高度來調整畫架角度，許多水彩畫家都有一個專業的畫架。畫架四周要有空間來放顏料、畫筆、水器、布和其它用具。還有，多準備一張作畫用紙來作為正式上色前的測試用紙。

完成後的水彩畫應該平放，並收在專門的畫夾裡。為了容易收取畫作，很多水彩畫家都使用有滑輪或開放式的畫夾。

抹布和吸水紙巾

作畫時，手邊隨時要有一塊吸水性佳的棉布，適時用來吸附筆刷上多餘的顏料，或作清潔用。此外，許多水彩畫家會用吸水紙巾來吸取多餘的顏料或水分。

海綿

有些水彩技法需要在作畫前先把畫紙弄濕，你可以用一枝寬扁刷來達到這個目的，但海綿更好用。我們比較建議使用天然海棉勝於合成海綿，因為後者較粗糙，彈性也比較不佳。

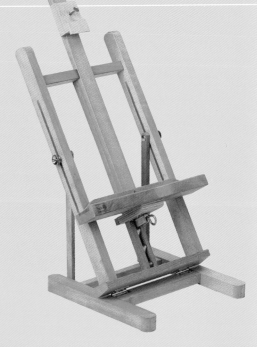

可以調整高度和角度的畫架，而且枝架可以依畫板大小自由地調整固定。

舊毛巾可以用來清潔或攜帶筆刷。

最好用天然的海綿來打濕畫紙。

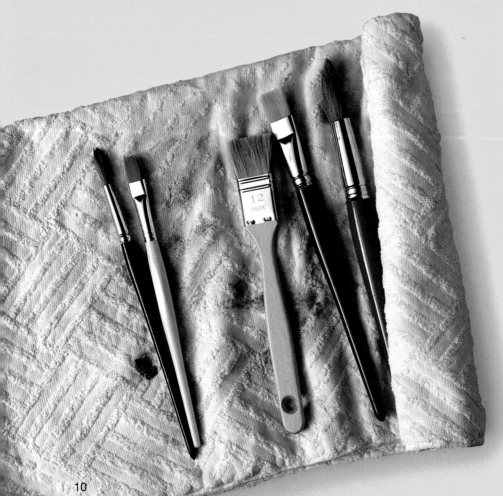

吸水紙巾可以用來吸取多餘的水分及顏料。

容器

作畫時一定要準備一個寬口大容器，玻璃或塑膠材質的都可以。如果要連續畫上好幾個小時，記得定時換裝乾淨的水，當你用畫筆稀釋顏料時，顏色才不會渾濁。

其它用具

如果要在水彩畫紙上作畫，你會需要圖釘、釘書針或紙膠帶，好將畫紙固定在木質且表面不透水的畫板上。

一個可以用來放作品和畫紙的木質畫架。

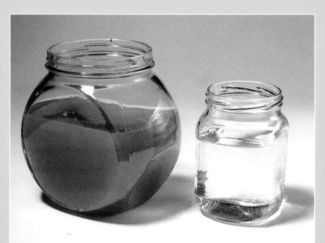

至少要準備一個寬口瓶來裝水。

紙夾可以把畫紙固定在畫板上。

作畫時，旁邊同時放一張測試的畫紙，以修正筆觸和顏色的濃淡。測試用畫紙和畫板上的畫紙材質必須是一樣的。

如果沒有紙夾，也可以用紙膠帶來固定。

11

材料／輔助材料

添加劑

我們可以利用某些東西控制顏料在畫紙上的流動性，讓顏料能夠同時被吸收，保持色彩的一致性。阿拉伯膠可以加強色彩亮度，同時增加透明度；牛膽油可以去除表面的污垢，提高顏料的附著度；酒精可以加速水分揮發，讓水彩乾得更快；甘油可以延緩乾燥的時間。使用這些添加劑時要非常小心，一般來說，水罐裏添加兩到三滴的量就可以達到所要的效果，不過假使顏料的品質很好，就不需要用到這些添加劑。

水粉（不透明水彩）

水粉顏料的效果和水彩幾乎是一樣的，差別只在於水粉的透明性較低，且具厚重感。很多水彩畫家會特別在水彩畫上，用白色水粉來創造出點狀和局部淡化的效果。

粉彩

粉彩顏料無法完全被水稀釋，因此顏色和質感上有別于一般的顏料。粉彩通常製成長條狀出售，若是粉彩筆則會摻入碳粉，質地比粉彩條硬，溶水性也比較低。

彩色鉛筆

硬度和一般鉛筆相近的彩色鉛筆，可以用在正式上色前的描繪和構圖。也可以使用其它可加水稀釋的彩色鉛筆，如碳筆和粉筆等等。這些彩色鉛筆加水稀釋後，會產生有趣的效果。

定色劑

有些畫家會使用定色劑來保護畫作的顏色，讓作品能長久保存。這種定色劑通常是以噴霧罐裝的形式出售，不過也有很多畫家認為，定色劑的亮光會影響畫作原有的色澤。

水粉的顏色具有不透明感和厚重性，其中白色水粉顏料可用來修正及調和不同的白色。

阿拉伯膠和牛膽油是水彩畫中經常用到的添加劑。

無論軟質或硬質的粉彩都可以加水稀釋，因此很適合與水彩一起混用。

粉彩鉛筆有時候可以用來標記和描繪水彩的範圍。

水性色鉛筆和水彩是絕佳的搭配，可依據水量多寡來強化或是淡化綫條。

蠟筆

蠟具有不溶於水的特性。白色的蠟筆即使遇水，乾了以後依舊保有原來的色澤和筆觸，很適合和水彩顏料一起使用，特別是在需要強調線條和色彩的細節上。白色蠟筆的使用率最高，有筆狀及條狀可以選擇。

墨水

墨汁可以用水稀釋，乾了以後卻又具有防水性。對喜歡實驗新技法的水彩畫家來說，這種特性可以創造出許多的可能性。毛筆、鋼筆和竹筆都可以用來沾墨上色。彩色墨水搶眼、明亮又具透明性，但暴露在自然光下則會很快退色，因此我們並不十分推薦使用。

其它材料

這本書還會用到如鹽、松節油、石膏等輔助材料，它們的特性和用法將在個別的練習中講解，這裏先不多談。

定色劑和亮光漆雖然可以保護畫作，但久了顏色會變黃，或是漆會化開，和顏色糊在一起。

蠟筆具有不溶於水的特性，即使在上面塗上水彩，其顏色和輪廓也不會被覆蓋。

白色蠟筆畫塗抹在水彩顏料的表層時，其效果與粉彩類似，但是更自然。

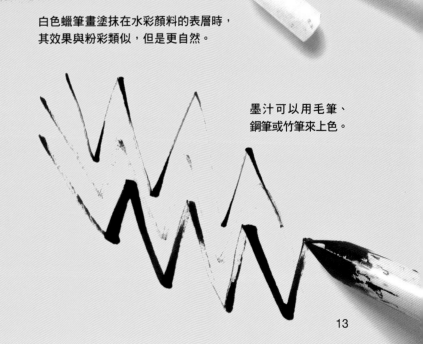

墨汁可以用毛筆、鋼筆或竹筆來上色。

無論墨汁還是墨條都很容易與水彩混色，或者直接乾筆上色也行。

技法編號　　　初學者練習
關鍵的筆觸　　　難度和
　　　　　　　　使用的材料
技巧與訣竅　　　　步驟

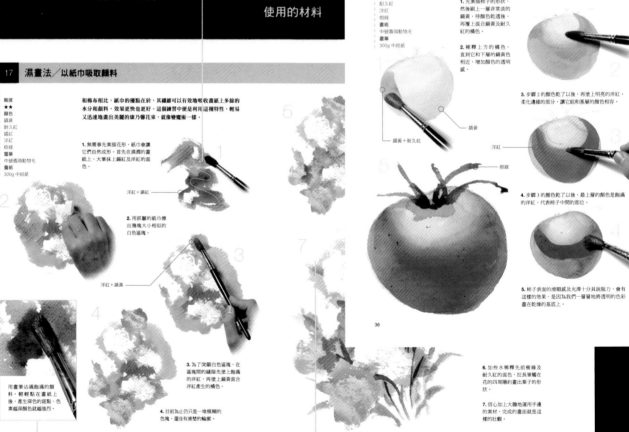

18 乾畫法／單色調的透明度

難度
★
顏色
鎘黃
耐久紅
洋紅
樹綠
畫紙
中號蓋頭動物毛
畫筆
300g 中紋紙

當底層的顏色乾了以後，覆蓋在上面的新顏色就會很透明，那是因為上層顏色的色調被底層的顏色影響所致。

1. 先素描柿子的形狀，然後刷上一層非常淡的鎘黃，待顏色乾透後，再覆上混合鎘黃及耐久紅的橘色。

2. 稀釋上方的橘色，直到它和下層的鎘黃色相近，增加顏色的透明感。

3. 步驟 2 的顏色乾了以後，再塗上明亮的洋紅。柔化邊緣的部分，讓它能和基礎的顏色相容。

4. 步驟 3 的顏色乾了以後，最上層的顏色是飽滿的洋紅，代表柿子中間的部位。

5. 柿子表面的滑順感及光澤十分具說服力，會有這樣的效果，是因為我們上一層層地跨透明的色彩畫在乾燥的基底上。

6. 加些水稀釋先前樹綠及耐久紅的混色，拉長筆觸在花的四周隱約畫出葉子的形狀。

7. 信心加上大膽地運用手邊的素材，完成的畫面就是這樣的壯觀。

鎘黃
鎘黃＋耐久紅
洋紅
樹綠

36

17 濕畫法／以紙巾吸取顏料

難度
★★
顏色
鎘黃
耐久紅
搞紅
洋紅
棕綠
畫筆
中號透徹動物毛
畫紙
300g 中紋紙

和棉布相比，紙巾的優點在於，其纖維可以有效地吸收畫紙上多餘的水分和顏料，效果更快也更好。這個練習中便是利用這種特性，輕易又迅速地畫出美麗的康乃馨花束，就像變魔術一樣。

1. 無需事先素描花形，紙巾會讓它們自然成形。首先在濕潤的畫紙上，大筆抹上鎘紅及洋紅的混色。

2. 用抓皺的紙巾擦出幾塊大小相似的白色區塊。

3. 為了突顯白色區塊，在區塊間的縫隙先塗上飽滿的洋紅，再塗上鎘黃混合洋紅產生的橘色。

4. 目前為止仍只是一堆模糊的色塊，還沒有清楚的輪廓。

用畫筆沾滿飽滿的顏料，輕輕點在畫紙上後，產生深色的濺點。色素越深顏色就越強烈。

洋紅＋鎘紅
洋紅＋鎘黃

34

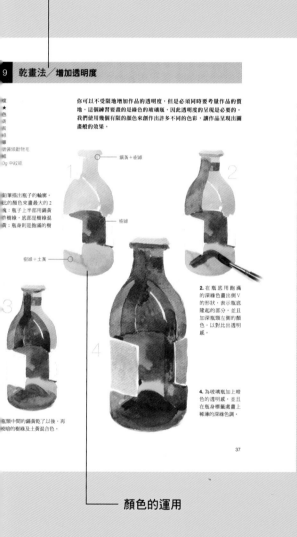

★
色
玻璃瓶動物毛
紙
0g 中紋紙

你可以不受限地增加作品的透明度，但是必須同時要考量作品的質地。這個練習要畫的是綠色的玻璃瓶，因此透明度的呈現是必要的。我們使用幾個有限的顏色來創作出許多不同的色彩，讓作品呈現出圖畫般的效果。

鉛筆描出瓶子的輪廓，
此的顏色來畫最大的 2
瓶。瓶子上半部用鎘黃
許樹綠，底部是樹綠混
黃；瓶身則是飽滿的樹

鎘黃＋樹綠

樹綠

樹綠＋土黃

2. 在瓶底用飽滿的深綠色畫出倒 V 的形狀，表示瓶底隆起的部分。並且加深瓶頸左側的顏色，以對比出透明感。

4. 為玻璃瓶加上暗色的透明感，並且在瓶身標籤處畫上稀薄的深綠色調。

瓶頸中間的鎘黃乾了以後，再
較暗的樹綠及土黃混合色。

37

顏色的運用

水彩技法全書

101

招水彩技法完全解析

本書依照技法和色彩的屬性分為 10 種主題，每一種主題又包含 5 到 12 個練習。在每一個練習中，都會說明技法的運用及其相關的衍伸與變化。

每個練習會標明所使用的顏色、畫筆和畫紙類型，此外，所有練習都會以星號來標明難度：一顆星表示初學者的水平，兩顆星則是進階的練習，適合有經驗的畫者。

每個練習會用一到兩頁的篇幅按部就班地示範上色的步驟和技巧，重要的筆觸還會有箭頭來指引運筆的方向。

難度
★
顏色
鈷紫
洋紅
畫筆
中號圓頭動物毛
畫紙
300g 中紋紙

接下來要練習用一種顏色來畫出物體的側影，然後再加強色調來畫主體。會用到的兩種顏色是純鈷紫，以及鈷紫及一點洋紅的混色。用較多的水來淡化主體側影部分（大水罐）的顏色，主體（小水罐）的色澤就會相對的飽滿。

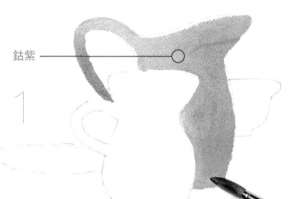

鈷紫

1. 用大量的水來稀釋鈷紫，畫出水罐側影的輪廓。切記，上色的筆觸要一致。

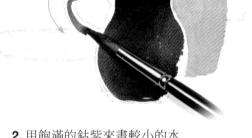

2. 用飽滿的鈷紫來畫較小的水罐，不要讓畫紙上的顏色乾掉。

3. 先用鈷紫混合洋紅畫出一個小水坑，然後往外延伸擴大。如果畫紙太濕，可用海綿吸除畫筆上多餘的顏料。

4

4. 等先前的顏色乾了之後，再用相同的步驟來畫其餘的畫面。完成後的色調，會是鈷紫及少許洋紅的混色。

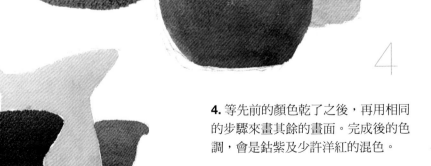

鈷紫＋洋紅

難度
★
顏色
鎘黃
樹綠
畫筆
中號圓頭動物毛
畫紙
300g 中紋紙

這個練習需要快速混合兩種顏色。每種顏色對水的溶解性不同，雖然差異也許並不明顯，但即使是同一種顏色分別與不同比例的水稀釋，也會產同不同的色調。另外，還要注意畫筆的筆觸要清楚地區分不同色塊間的界線。

鎘黃

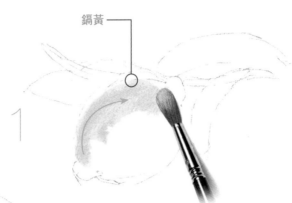

1. 先用鉛筆描出輪廓，再用水彩畫筆上色（檸檬的部分）。

2. 簡單地描出檸檬葉的輪廓，葉子中段畫窄一點，兩端畫寬一點。從葉子兩端開始上色，樹綠的水分要多些，讓第一片葉子看上去幾近灰色。

樹綠

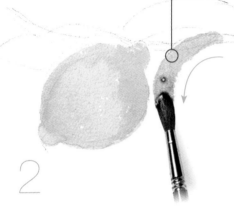

3. 用比較飽滿濃稠的樹綠一筆畫出中間的葉子。

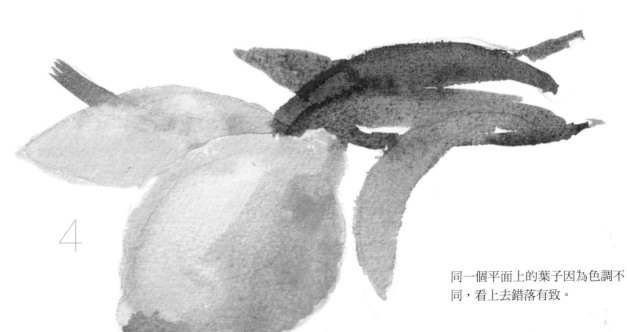

同一個平面上的葉子因為色調不同，看上去錯落有致。

難度
★
顏色
群青藍
岱赭（Burnt sienna）
畫筆
中號圓頭動物毛
畫紙
300g 中紋畫紙

群青藍和岱赭混合後，會產生一種冷灰色。在這個練習中，無論局部描繪還是大區塊的上色，都會是這樣的冷灰色調。所有需要上色的地方，都先用少量水混合這兩種顏色。

群青藍＋岱赭

1. 先混合這兩種顏色，再刷上水稀釋，然後從連接樹幹的樹枝開始上色。

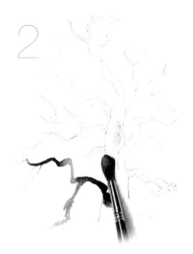

稀釋步驟 1 的混合色，然後隨著筆順大筆畫出樹幹。

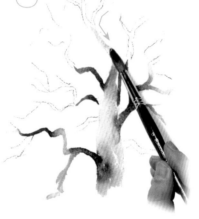

3. 此處的枝幹不需一筆畫完，而是先點後托，將畫筆由上往下輕輕帶過，讓顏色擴散開來。

4. 顏色由深到淺，由內往外運筆畫完其它樹枝。

5. 完成的樹幹到樹枝，其顏色由濃烈的藍灰色漸漸過度到暗淡的赭灰色。

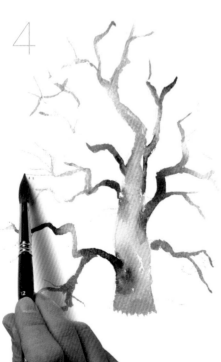

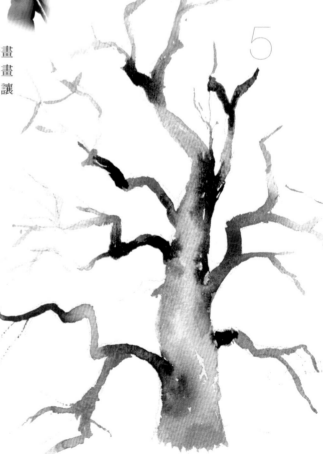

難度
★
顏色
鎘黃
耐久紅（Permanent red）
畫筆
中號圓頭動物毛
畫紙
300g 中紋紙

耐久紅和鎘黃是調色板上最溫暖的兩種顏色，它們混合後所產生的橘色，很適合用來畫秋天的葉子，同時也讓它和原來的兩種顏色產生強烈的視覺對比。

鎘黃

耐久紅

1. 先用未經稀釋的耐久紅來畫葉子外緣，然後趁顏色未乾前，著手畫葉肉的部分。

2. 用稀釋過的鎘黃來畫葉肉的部分。將顏色盡量往外塗滿，跟葉緣的耐久紅重疊。

3. 以同樣的方式畫完其它的葉子。注意，要趁葉緣的顏料未乾前，著手畫葉肉的部分。

4. 葉子中心的橘色調來自於耐久紅和鎘黃的結合。自然水亮的質感，讓人眼睛一亮。

難度
★★
顏色
鎘黃
土黃
耐久綠
岱赭
畫筆
中號圓頭動物毛
畫紙
300g 中紋紙

疊塗相同色調裏的顏色，會產生層次分明的視覺效果，但混合後產生的顏色卻不會有太大的變化。為了同中求異，我們以水分控制各別顏色的濃淡，同時呈現出光線感。

品質好的畫筆吸水性佳，使筆尖濕潤有彈性，畫出精細的筆觸。

接著用土黃疊塗在這兩種顏色上面，暈染出一抹介於鎘黃和耐久綠的顏色。

1
2

1. 不需要打底圖，直接用鎘黃畫出幾片象徵棕櫚樹的葉子。

鎘黃

耐久綠

2. 用大量的水稀釋耐久綠，塗在鎘黃色葉子的半邊。

3

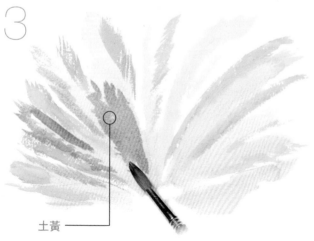

土黃

4

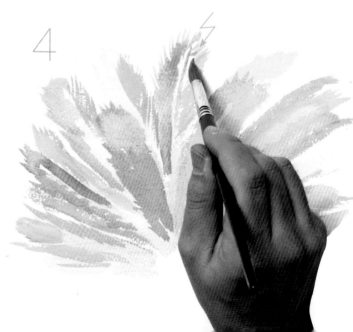

4. 用筆尖輕輕地畫出棕櫚葉鋸齒狀的葉緣。

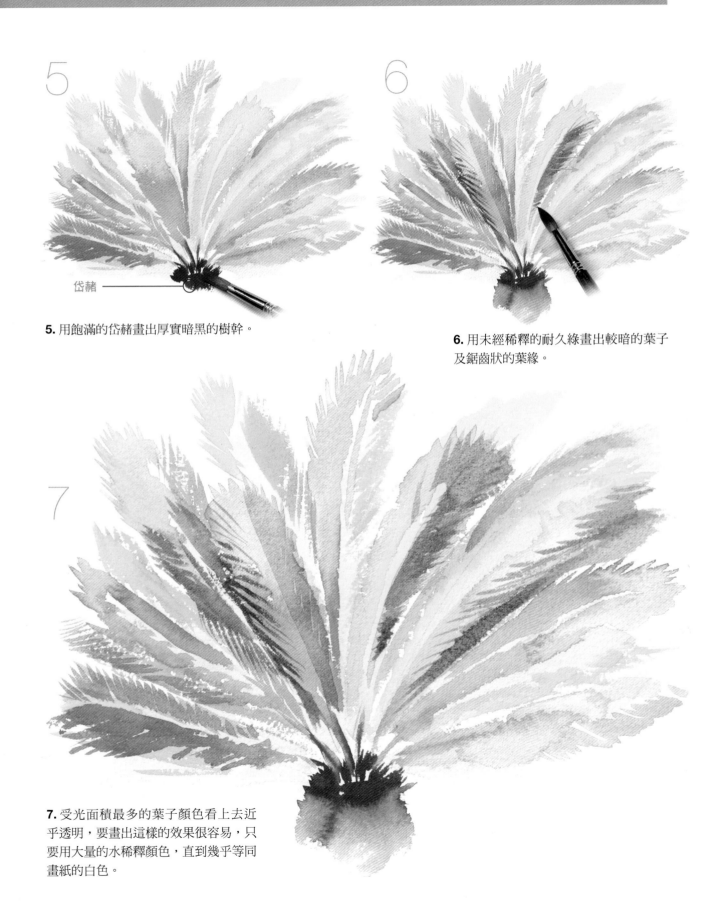

5. 用飽滿的岱赭畫出厚實暗黑的樹幹。

岱赭

6. 用未經稀釋的耐久綠畫出較暗的葉子
及鋸齒狀的葉緣。

7. 受光面積最多的葉子顏色看上去近
乎透明，要畫出這樣的效果很容易，只
要用大量的水稀釋顏色，直到幾乎等同
畫紙的白色。

難度
★
顏色
群青藍
洋紅
畫筆
中號圓頭動物毛
畫紙
300g 中紋紙

如果調整混合顏色的比例，之後產生的新顏色的濃淡和色澤也會跟著改變。在這個例子中，從紫色過渡到猩紅色細微且自然的改變，是來自群青藍和洋紅混色的結果。

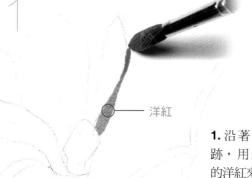

洋紅

1. 沿著素描的筆跡，用未經稀釋的洋紅來畫花瓣。

2. 趁著顏料還未乾，畫筆沾大量的水，讓洋紅色擴展到整個花瓣表面。

洋紅＋群青藍

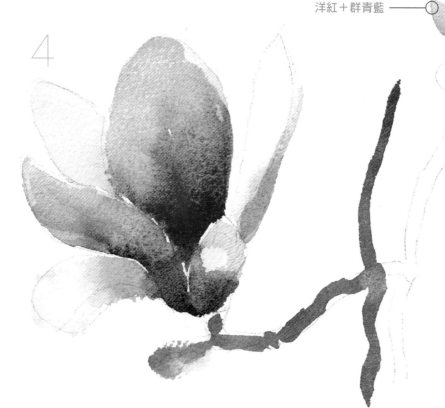

3. 為了讓每片花瓣獨自成形，重複地在顏料刷上水，使其覆蓋整個花瓣。

4. 這個水彩作品的奇妙之處，在於整體畫面非常清亮、水透，但是顏色卻非常飽滿，濃淡之間自然而不突兀。

這個主題看上去好像很難，其實很容易。魚身的水潤質感來自加了大量水稀釋過的效果，因此看上去很自然。這給了我們一個重要的啟發：在作畫的時候，只要按部就班跟著靈感，過程總是會比想像中的還要簡單，也會得到很好的結果。

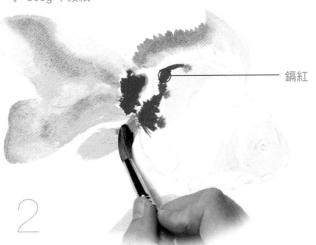

天藍

鎘紅

1. 先用鉛筆描繪出魚身，在魚鰭部分塗上稀釋過的天藍色，當顏色擴散後，再用比較濃的天藍畫背鰭，讓畫面看上去自然透明。

2. 用少量的水稀釋鎘紅，塗在魚身主要的部分，小心別讓紅色擴散到魚鰭的區塊。

3. 用筆尖沾一點鎘黃來畫魚眼，當顏料乾了以後，再用黑色（鎘紅＋天藍）來畫魚眼珠。

鎘黃

4. 整個過程非常簡單，只要記得，讓各個顏色之間獨立開來；鎘紅要非常飽和，而天藍的色調則越不一致越好。

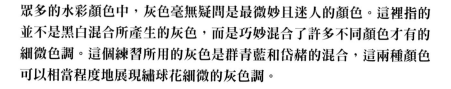

08 薄塗／不同色調的灰色

難度
★
顏色
岱赭
群青藍
樹綠
畫筆
中號圓頭動物毛
畫紙
300g 中紋紙

眾多的水彩顏色中，灰色毫無疑問是最微妙且迷人的顏色。這裡指的並不是黑白混合所產生的灰色，而是巧妙混合了許多不同顏色才有的細微色調。這個練習所用的灰色是群青藍和岱赭的混合，這兩種顏色可以相當程度地展現繡球花細微的灰色調。

1. 用很淡的群青藍混合一點岱赭來畫花，但每朵花的飽和度都要有差異，才能從中看出區別。

群青藍
＋岱赭

2. 用樹綠混合岱赭來畫葉子，延著花朵底部的側面畫出明暗對比的輪廓。

3. 以群青藍及岱赭飽和的混色來畫底部的花瓶。這裡不需要很高的技巧，就可以輕易畫出細緻和諧的色調。

樹綠＋岱赭

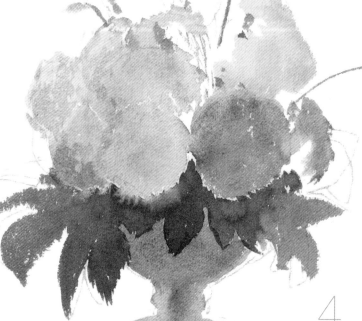

4. 完成的作品是淺淡中仍顯顏色，既優雅又諧，且顏色的混合自然不突兀。

難度
★
顏色
鈷藍
群青藍
畫筆
中號圓頭動物毛
畫紙
300g 中紋紙

這個練習會用到濕畫法，也就是在濕潤的畫紙上作畫，使顏色在畫紙上擴散。這裡會用兩種不同的藍色在濕畫紙上作畫，完成後，畫面的色彩會很豐富。

鈷藍

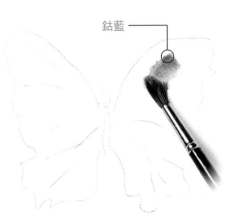

群青藍

2. 趁顏色還未乾時，用非常飽和的群青藍畫翅膀外緣，和先前的鈷藍呈現對比。

1. 先用清水濕潤整個蝴蝶（注意不要超出界線），接著用鈷藍畫蝴蝶的翅膀，讓顏料自然地擴散到整個翅膀。

3. 上色要快，要趁畫紙未乾前完成。用很濃的鈷藍點出翅膀外緣的斑點，表現斑斕的效果。

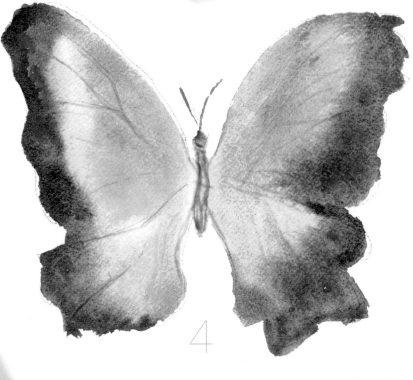

4. 由於是在濕潤的畫紙上著色，因此蝴蝶翅膀的質感栩栩如生非常自然。

難度
★
顏色
樹綠
畫筆
中號圓頭動物毛
畫紙
300g 中紋紙

濕潤的畫紙含很多水分，所以紙上的顏色會被稀釋並產生漸層，我們可以利用這個特性，來畫出大自然某些景物的顏色漸層特徵，這裡我們是以竹子的枝節來示範。

1. 用畫筆沾清水刷出一段段竹節，也可刷上一點淡樹綠。

2. 接著用很飽和的樹綠來塗竹節，以畫紙上的水分來稀釋顏料，使顏色自然擴散。

3. 趁前面畫的還未乾時，用同樣的方法畫其它竹子，不過要用更多水來稀釋，讓後面的竹子呈現較蒼白的色調。

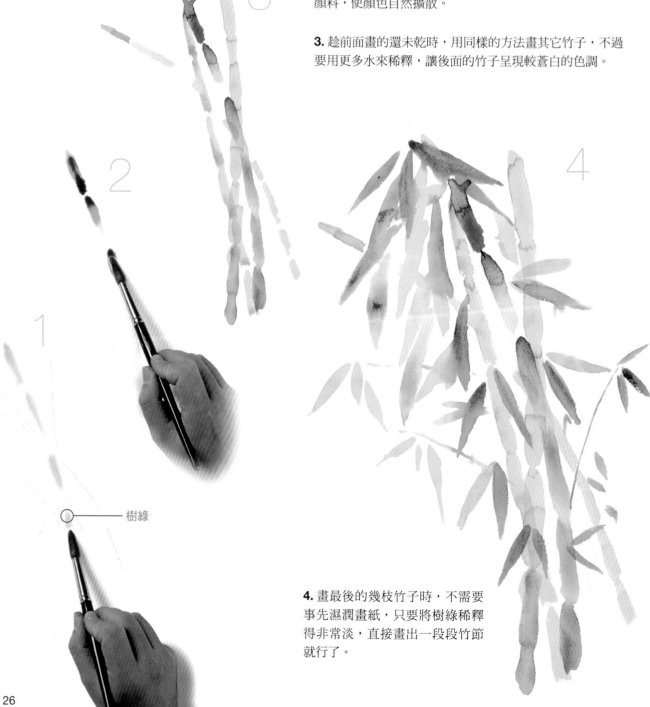

樹綠

4. 畫最後的幾枝竹子時，不需要事先濕潤畫紙，只要將樹綠稀釋得非常淡，直接畫出一段段竹節就行了。

難度
★
顏色
鎘黃
耐久紅
耐久綠
畫筆
中號圓頭動物毛
畫紙
300g 中紋紙

接著的練習會從整張濕潤的畫紙開始，這種方式讓畫者得以不受拘束地放膽隨興創作。注意，務必要讓畫紙非常的濕潤，塗上飽和的顏料時，顏色才能自由地在畫紙上擴散流動。

1

鎘黃

作畫前先濕潤整張畫紙，用筆隨意刷上幾抹鎘黃，讓它們擴散成花的形狀。

2. 趁黃色玫瑰花未乾前，用非常飽和的橘色（鎘黃＋耐久紅）在中間輕輕點出花蕊。

2

耐久紅

3. 等畫紙的水分逐漸減少後，再用飽和的綠色畫出花朵間的界線，同時完成構圖。

3

4

耐久綠

4. 完成的畫面色彩豐富，構圖自由奔放。要做到這樣的效果，最好是用大張畫紙、飽和的顏料，因為畫紙上的水分會稀釋色彩。

難度
★
顏色
群青藍
鈷紫
畫筆
中號圓頭動物毛
畫紙
300g 中紋紙

當底層的顏色未乾就直接塗上另外的顏色時，顏色之間會互相影響，進而產生新的色彩。有經驗的水彩畫家知道如何掌握這樣的變化，但是對初學者來說，如果不想產生這樣的色變，就要掌控好顏色的特性。

1. 素描好花形後，用清水濕潤花瓣的部分，再塗上不同飽和度的鈷紫。

2. 在鈷紫花瓣的水分減少但尚未乾透前，用群青藍塗抹其它花瓣。

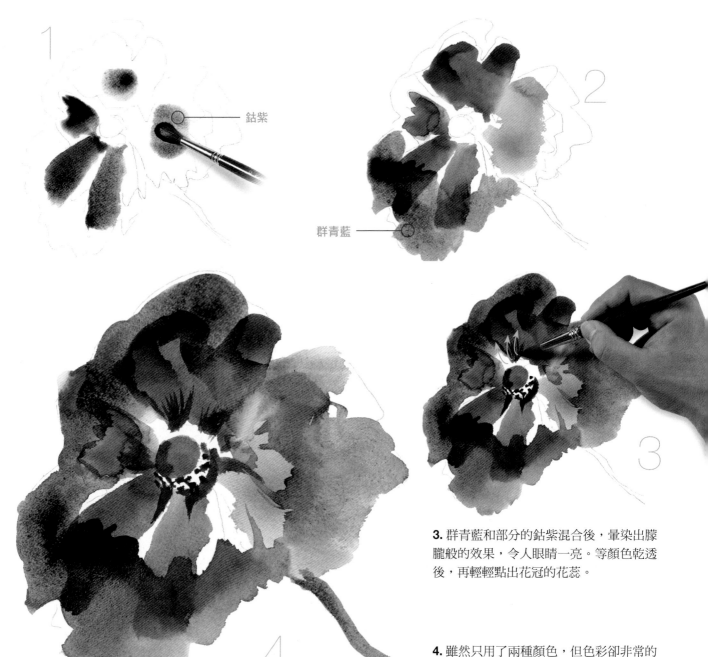

鈷紫

群青藍

3. 群青藍和部分的鈷紫混合後，暈染出朦朧般的效果，令人眼睛一亮。等顏色乾透後，再輕輕點出花冠的花蕊。

4. 雖然只用了兩種顏色，但色彩卻非常的豐富有張力。

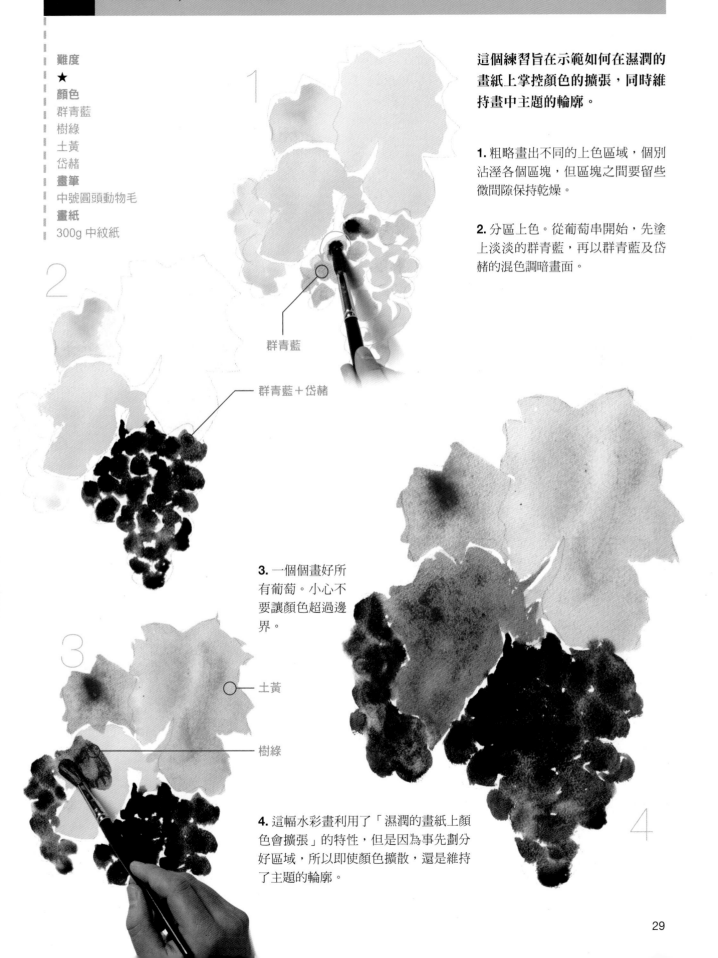

難度
★
顏色
群青藍
樹綠
土黃
岱赭
畫筆
中號圓頭動物毛
畫紙
300g 中紋紙

群青藍

群青藍＋岱赭

土黃

樹綠

這個練習旨在示範如何在濕潤的畫紙上掌控顏色的擴張，同時維持畫中主題的輪廓。

1. 粗略畫出不同的上色區域，個別沾溼各個區塊，但區塊之間要留些微間隙保持乾燥。

2. 分區上色。從葡萄串開始，先塗上淡淡的群青藍，再以群青藍及岱赭的混色調暗畫面。

3. 一個個畫好所有葡萄。小心不要讓顏色超過邊界。

4. 這幅水彩畫利用了「濕潤的畫紙上顏色會擴張」的特性，但是因為事先劃分好區域，所以即使顏色擴散，還是維持了主題的輪廓。

29

難度
★★
顏色
群青藍
洋紅
耐久紅
鎘黃
畫筆
中號圓頭動物毛
畫紙
300g 中紋紙

當顏色未乾時，我們可以輕易地調整色調：變淡、變暗甚至完全消去色彩。對水彩畫家來說，如果他們想要幾乎和畫紙一樣的白色，通常最後一個選項就是最常用的對策。

1. 先素描出整隻雞，然後濕潤雞身部分，接著塗上一點洋紅，再刷些水讓顏色變粉紅。

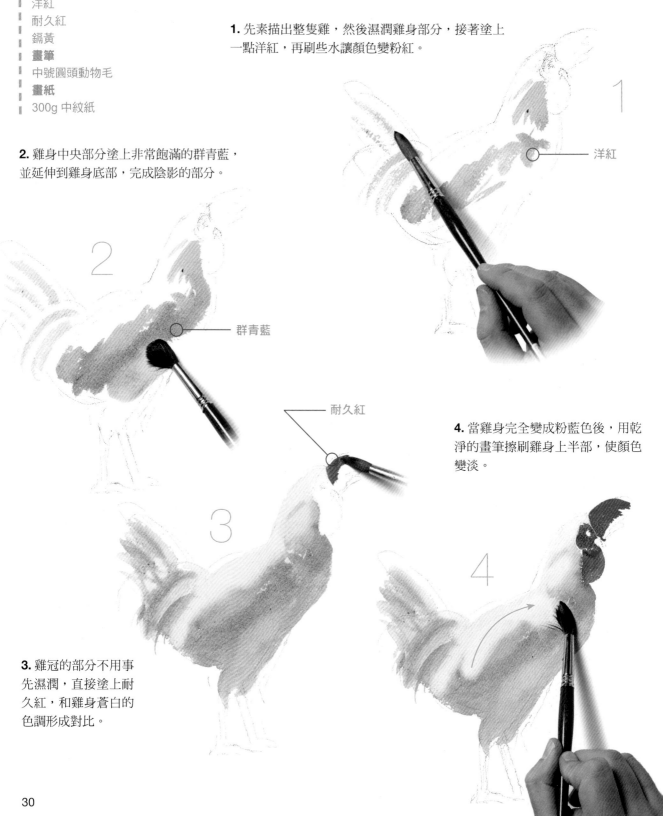

洋紅

2. 雞身中央部分塗上非常飽滿的群青藍，並延伸到雞身底部，完成陰影的部分。

群青藍

耐久紅

4. 當雞身完全變成粉藍色後，用乾淨的畫筆擦刷雞身上半部，使顏色變淡。

3. 雞冠的部分不用事先濕潤，直接塗上耐久紅，和雞身蒼白的色調形成對比。

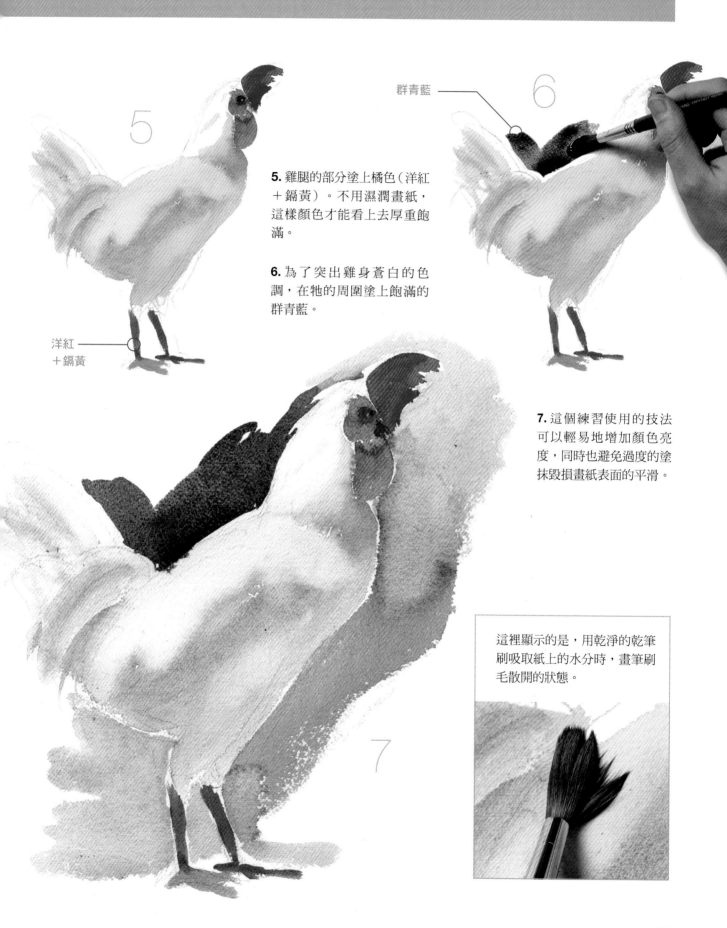

群青藍

5. 雞腿的部分塗上橘色（洋紅＋鎘黃）。不用濕潤畫紙，這樣顏色才能看上去厚重飽滿。

6. 為了突出雞身蒼白的色調，在牠的周圍塗上飽滿的群青藍。

洋紅＋鎘黃

7. 這個練習使用的技法可以輕易地增加顏色亮度，同時也避免過度的塗抹毀損畫紙表面的平滑。

這裡顯示的是，用乾淨的乾筆刷吸取紙上的水分時，畫筆刷毛散開的狀態。

難度
★
顏色
鈷藍
洋紅
耐久紅
樹綠
畫筆
中號圓頭動物毛
畫紙
300g 中紋紙

要完成一幅水彩畫，棉布和吸水紙巾絕對是不可缺少的工具。它們不但可以保持畫面整潔，還可吸附多餘的顏料。在這個練習中，我們利用紙巾來擦拭顏料，以呈現洗白的效果。

1. 先用鉛筆素描主題，然後在放櫻桃的盆子塗上鈷藍。

2. 趁鈷藍未乾時，用紙巾將盆子上的藍色擦掉，直到幾乎看不出顏色為止。

鈷藍

3. 接著用濕潤的耐久紅來畫櫻桃，再用洋紅點出櫻桃的立體感。

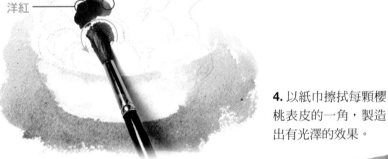

洋紅　耐久紅

4. 以紙巾擦拭每顆櫻桃表皮的一角，製造出有光澤的效果。

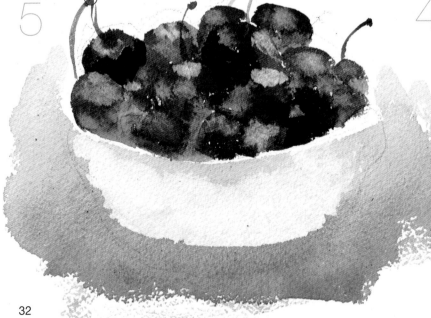

樹綠

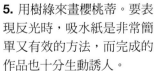

5. 用樹綠來畫櫻桃蒂。要表現反光時，吸水紙是非常簡單又有效的方法，而完成的作品也十分生動誘人。

難度
★
顏色
樹綠
岱赭
畫筆
中號圓頭動物毛
畫紙
300g 中紋紙

除了紙巾，也可以用棉布來吸收畫紙上多餘的水分和顏料。這個練習要呈現的是一顆開滿花的樹，利用棉布來擦拭畫紙上的顏色，可以創造充滿張力的效果。

1. 不需事先素描打底，只要在濕潤的畫紙上大面積地塗上非常淡的樹綠。

樹綠

2. 用棉布擦拭畫紙，直到出現斑駁感，這個區域我們把它當作樹的頂端。

3. 為了突出樹的形狀，在周圍塗上飽滿的樹綠，呈現出陰暗的背景。

4. 樹枝和樹幹以筆尖塗上岱赭。這些枝節清楚地帶出樹的輪廓和大小。

岱赭

難度
★★
顏色
鎘黃
耐久紅
鎘紅
洋紅
樹綠
畫筆
中號圓頭動物毛
畫紙
300g 中紋紙

和棉布相比，紙巾的優點在於，其纖維可以有效地吸收畫紙上多餘的水分和顏料，效果更快也更好。這個練習中便是利用這種特性，輕易又迅速地畫出美麗的康乃馨花束，就像變魔術一樣。

1. 無需事先素描花形，紙巾會讓它們自然成形。首先在濕潤的畫紙上，大筆抹上鎘紅及洋紅的混色。

洋紅＋鎘紅

2. 用抓皺的紙巾擦出幾塊大小相似的白色區塊。

洋紅＋鎘黃

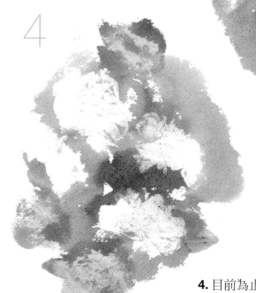

3. 為了突顯白色區塊，在區塊間的縫隙先塗上飽滿的洋紅，再塗上鎘黃混合洋紅產生的橘色。

用畫筆沾滿飽滿的顏料，輕輕點在畫紙上後，產生深色的斑點，色素越深顏色就越強烈。

4. 目前為止仍只是一堆模糊的色塊，還沒有清楚的輪廓。

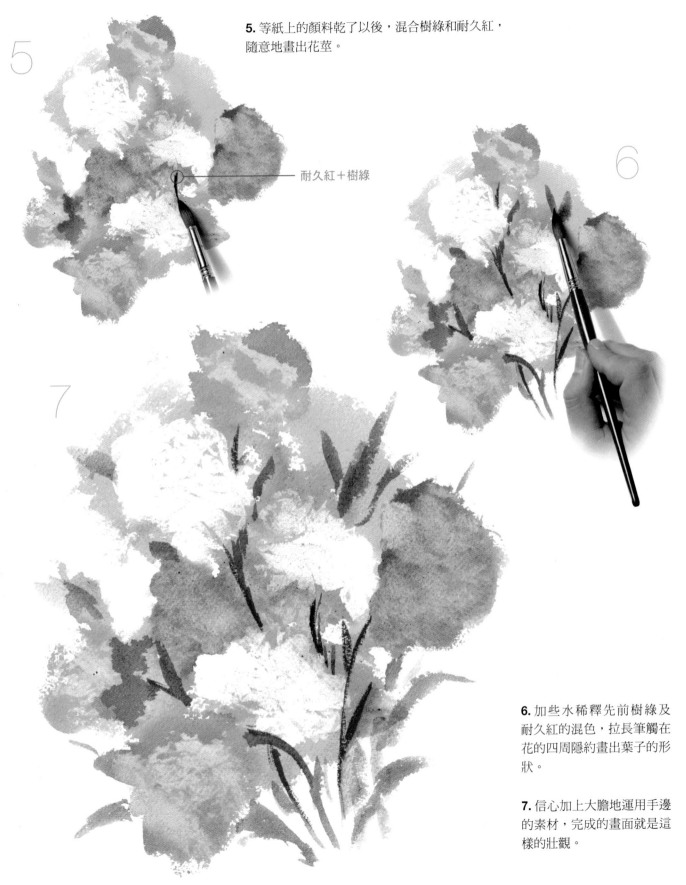

5. 等紙上的顏料乾了以後，混合樹綠和耐久紅，隨意地畫出花莖。

耐久紅＋樹綠

6. 加些水稀釋先前樹綠及耐久紅的混色，拉長筆觸在花的四周隱約畫出葉子的形狀。

7. 信心加上大膽地運用手邊的素材，完成的畫面就是這樣的壯觀。

難度
★
顏色
鎘黃
耐久紅
洋紅
樹綠
畫紙
中號圓頭動物毛
畫筆
300g 中紋紙

當底層的顏色乾了以後，覆蓋在上面的新顏色就會很透明，那是因為上層顏色的色調被底層的顏色影響所致。

1. 先素描柿子的形狀，然後刷上一層非常淡的鎘黃，待顏色乾透後，再覆上混合鎘黃及耐久紅的橘色。

2. 稀釋上方的橘色，直到它和下層的鎘黃色相近，增加顏色的透明感。

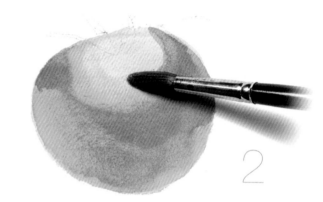

3. 步驟 2 的顏色乾了以後，再塗上明亮的洋紅。柔化邊緣的部分，讓它能和基層的顏色相容。

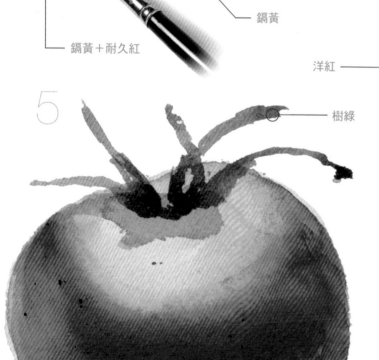

鎘黃

鎘黃＋耐久紅

洋紅

樹綠

4. 步驟 3 的顏色乾了以後，最上層的顏色是飽滿的洋紅，代表柿子中間的部位。

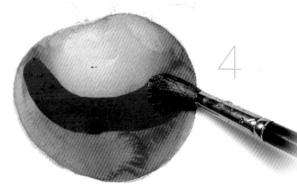

5. 柿子表面的滑順感及光澤十分具說服力，會有這樣的效果，是因為我們一層層地將透明的色彩畫在乾燥的基底上。

難度
★★
顏色
鎘黃
土黃
樹綠
畫筆
中號圓頭動物毛
畫紙
300g 中紋紙

你可以不受限地增加作品的透明度，但是必須同時要考量作品的質地。這個練習要畫的是綠色的玻璃瓶，因此透明度的呈現是必要的。我們使用幾個有限的顏色來創作出許多不同的色彩，讓作品呈現出圖畫般的效果。

1. 用鉛筆描出瓶子的輪廓。用對比的顏色來畫最大的 2 個區塊：瓶子上半部用鎘黃混少許樹綠，底部是樹綠混合土黃；瓶身則是飽滿的樹綠。

鎘黃＋樹綠

樹綠

樹綠＋土黃

2. 在瓶底用飽滿的深綠色畫出倒 V 的形狀，表示瓶底隆起的部分，並且加深瓶頸左側的顏色，以對比出透明感。

3. 等瓶頸中間的鎘黃乾了以後，再塗上較暗的樹綠及土黃混合色。

4. 為玻璃瓶加上暗色的透明感，並且在瓶身標籤處畫上稀薄的深綠色調。

難度
★
顏色
土黃
岱赭
樹綠
洋紅
畫筆
中號圓頭動物毛
畫紙
300g 中紋紙

所有呈現透明度的技巧中，這個練習的技法是最簡單的——等底層的顏色乾了以後，再交錯疊塗上新的顏色就可以了。這裡我們選用秋天葉子由綠轉黃的變化來練習。

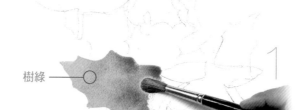

樹綠

1. 清楚地素描出每一片葉子的輪廓。每片葉子顏色都要不一樣，從顏色最深的開始上色，比如說綠色的葉子。

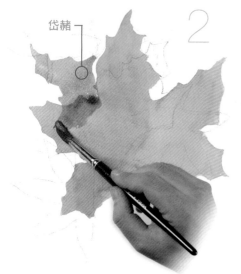

岱赭

2. 等綠色的葉子乾透後，再疊塗上岱赭。

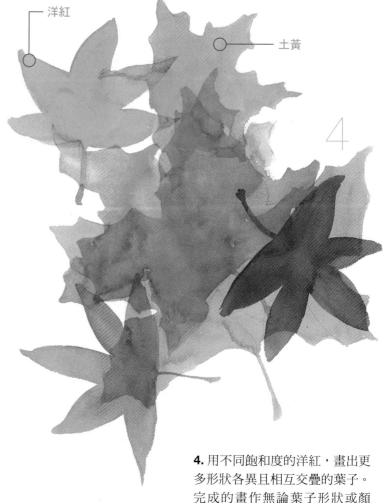

洋紅

土黃

3. 葉子像一張張透明彩色玻璃層疊在一起，它們的透明度改變了最初的顏色和後來的顏色。我們用土黃混合岱赭來強調某片葉子的色澤。

4. 用不同飽和度的洋紅，畫出更多形狀各異且相互交疊的葉子。完成的畫作無論葉子形狀或顏色，都完全呈現出秋天的主題。

難度
★
顏色
鎘黃
岱赭
洋紅
畫筆
中號圓頭動物毛
畫紙
300g 中紋紙

這個練習的主題是一幅想象出來的風景圖，藉由任意誇張的顏色，來呈現深色覆蓋淺色的透明效果。只要畫出的透明度有光澤感，作畫時不需要太過拘束。

——鎘黃

1. 先點上幾團鎘黃當作樹頂，再畫出大小不一的雲狀物。

2. 畫面上的粉紅色背景是樹及鐘塔的剪影，下方留白處是遠處的樹叢。待粉紅色乾了之後，用岱赭疊塗其上作為前景。

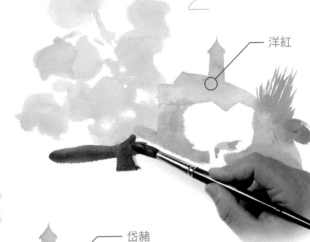

——洋紅

——岱赭

3. 在步驟 2 留白處途上岱赭色。樹的色調要比粉紅色的透明度更淡些。

4. 在黃色之上刷上稀釋的岱赭。違反現實的色彩將畫作的焦點集中在多彩多姿的透明效果。

難度
★★
顏色
鎘黃
岱赭
土黃
畫筆
中號圓頭動物毛
畫紙
300g 中紋紙

在深色背景裏，淺色的透明感較不容易被突顯，有趣的是，在某些繪畫主題中，淺色覆蓋深色反而更能精確地表達出細節。在這個練習中，稻穗頂端塗上飽滿的岱赭，再逐漸覆蓋上較淡的土黃。

1. 首先用飽滿的岱赭清楚畫出淚滴形的稻穗，在稻桿部分輕輕一筆帶過，以同樣的方式畫出幾株完整的稻穗。稻穗的輪廓要清楚，顏色要平滑，就像是先用素描打底後，照描上色那樣的效果。

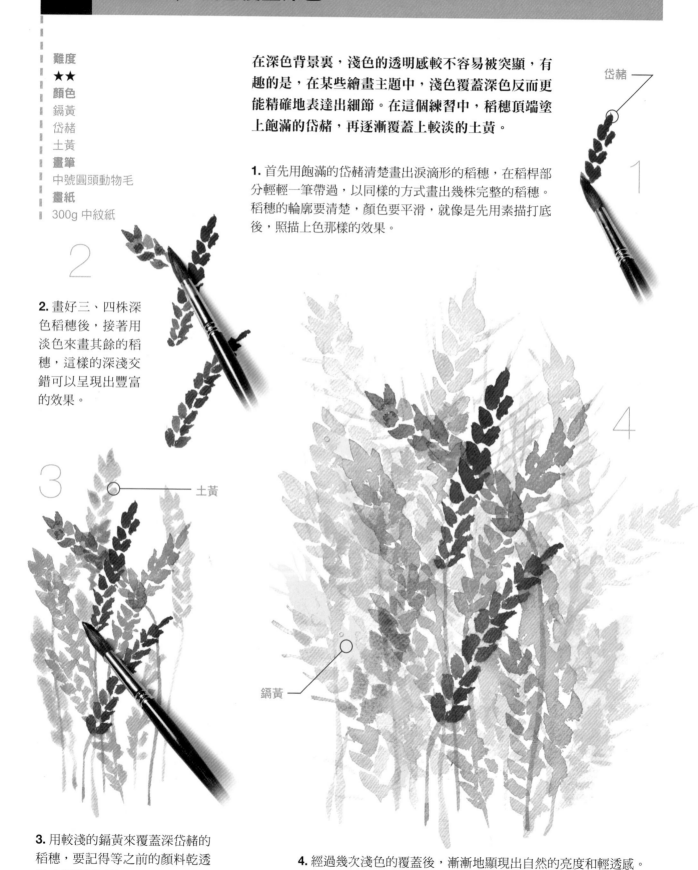

2. 畫好三、四株深色稻穗後，接著用淡色來畫其餘的稻穗，這樣的深淺交錯可以呈現出豐富的效果。

3. 用較淺的鎘黃來覆蓋深岱赭的稻穗，要記得等之前的顏料乾透了才能進行覆蓋。

4. 經過幾次淺色的覆蓋後，漸漸地顯現出自然的亮度和輕透感。接著只要按部就班一層層覆蓋，就可以畫出這樣的效果。

難度
★
顏色
鎘黃
土黃
黃赭
耐久綠
筆刷
中號圓頭動物毛
紙張
300g 中紋紙

一張圖中的暖色系在視覺上通常屬於前景色，不過這只是一種理論，實際上並沒有「不能將冷色調畫在暖色系中」的道理，尤其是在以下的範例中，冷暖色調（綠色和黃色）和諧地融合在一起。

鎘黃

1. 首先畫出檸檬的輪廓，接著用鎘黃塗滿整個檸檬。

2. 用亮黃一筆畫出香蕉的形狀，待乾後可用同樣的黃色加點水，直接將其它水果的輪廓畫上去。

耐久綠

3. 用很淡的耐久綠將李子畫在已乾的畫紙上。綠色的李子透出淡淡的黃色，和水果的顏色融合在一起。

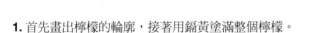

土黃

黃赭

4. 用稀釋的黃赭一筆畫出水果盤的形狀。這種帶點綠的顏色，和整體色調搭配起來相當合適。

難度
★★
顏色
耐久紅
群青藍
黃赭（Raw sienna）
筆刷
中號圓頭動物毛
紙張
300g 中紋紙

樹梢的紅色系原本就很顯眼，有了紫、藍、灰色秋景的背景襯托後，顯得更亮了。在這個練習中，我們要利用透明水彩的特性達到所要的效果。即便是透明水彩也能創造出豐厚感，主導整個畫面感覺。

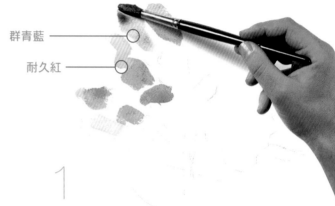

群青藍

耐久紅

1

1. 一開始就用紅、紫、藍這幾個主要用色隨意畫上幾筆。天空和樹可同時上色，但要注意下筆時不要混色，接著待乾。

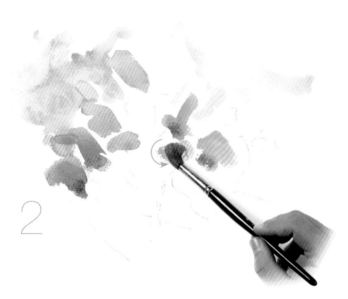

2

2. 每畫一筆，豐厚感就愈明顯，接下來有些顏色就會被覆蓋過去。

3

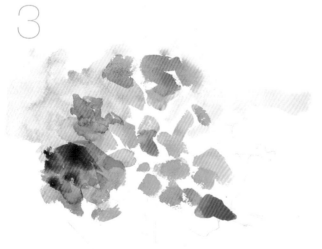

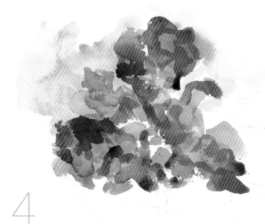

4

3. 每一筆都得等畫紙乾了才接續下去，盡可能保留其透明的效果。

4. 單純用紅色來表現樹的亮面，左邊則加入一點藍色增加紫色調，接著再用紫色覆蓋上去表現陰影。

5. 在空白間隙中加入藍灰色，讓暖色畫面帶點冷色調的筆觸。

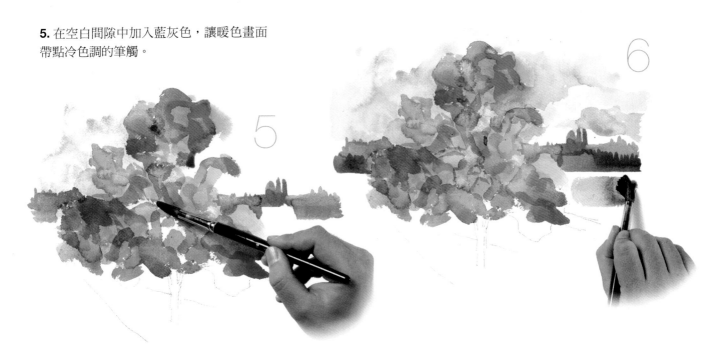

6. 地平線的部分用帶有紅、紫色的藍來畫，由淺而深，一層層堆疊上去。

7. 最後用黃赭畫上前景以平衡構圖，讓樹木站在適當的位置。

運用覆蓋技巧時，要等畫面乾了之後才進行，否則不但顏色會混濁，水彩的透明效果也會大打折扣。

黃赭 ——○

難度
★
顏色
鎘黃
洋紅
岱赭
筆刷
中號圓頭動物毛
紙張
300g 中紋紙

雖然水彩的透明度高，但若調出高飽和度的色彩，還是能夠創造出不透明的感覺。這個練習是要在淺色透明的潮濕底色上，畫上看似不透明的物體，藉此強調氣氛的效果。

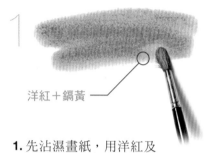

洋紅＋鎘黃

1. 先沾濕畫紙，用洋紅及鎘黃混色來打底，創造出氣氛十足的背景。

洋紅＋岱赭

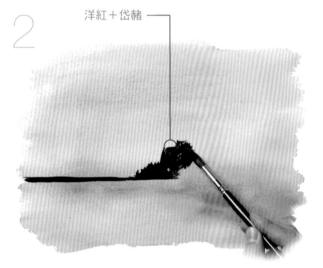

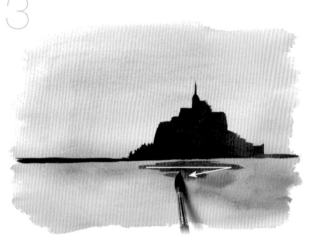

2. 用洋紅和岱赭的混色畫出古堡和海岸的輪廓。這裡的色調必須一致，才能製造不透明的效果。

3. 用稀釋過的同樣色調來畫水中倒影，接著再稀釋，用更淺的顏色畫出波浪。

4. 用比較重的顏色來表現落日斜射的強光。藉由改變相近色的色調和透明度，就能避免畫面顏色看起來太平。

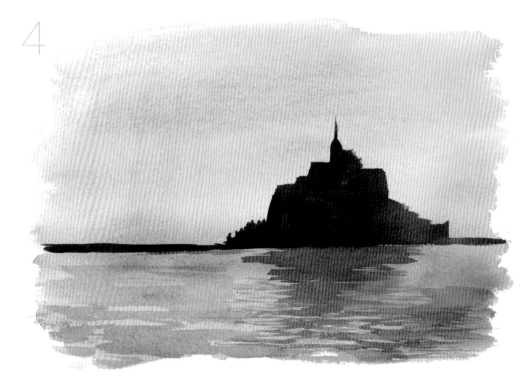

難度
★★
顏色
鎘紅
洋紅
筆刷
中號圓頭動物毛
紙張
300g 中紋紙

畫這隻大龍蝦需要一點技巧，不過實際操作比想像中簡單。只需要將依龍蝦輪廓塗滿的飽和紅色部分留白，即可表現光澤感。紅白的強烈對比，增加蝦殼表面的光亮色澤。

1. 用非常飽和的洋紅簡單畫出龍蝦形狀。

2. 在各個龍蝦殼區塊間留白，做出甲殼動物身上的光澤感。

鎘紅

3. 筆刷沾乾淨的水刷過留白的部分，淡化紅色也模糊紅白的界線，製造亮面的效果。

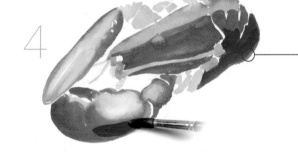

洋紅

4. 最暗的部分是洋紅薄塗在已乾的紅色上。顏料透明的特性能表現出龍蝦殼的光滑表面。

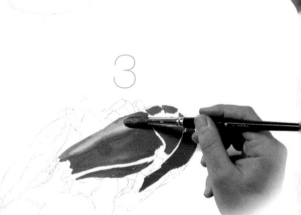

5. 這個練習最大的挑戰，其實是描繪龍蝦的輪廓，以及畫邊角時的細心。反光的部分要留白，不同區塊間的顏色要融合，以去除銳利感。

難度
★★
顏色
鎘黃
岱赭
土黃
洋紅
群青藍
筆刷
中號圓頭動物毛
紙張
300g 中紋紙

想用水彩創造出有趣的效果，不一定要用很多種顏色才行。透明釉能區隔並增加所用的色調，不過在這個練習當中，我們並未使用太多不同的色調，而是利用相同基底色的水彩層層覆蓋，來表現水果顏色的變化。

1. 先畫好梨子的草稿，用鎘黃和岱赭的混色勾勒梨子的形狀。用較濕潤的混色畫淺色梨，深色梨則用飽和度高的顏色。

2. 用同樣的顏色畫出梨子的暗處和深色的部分，但這次必須用飽和一點的色彩。記得每次都要等底色乾了後才可下筆。

要善用特殊效果。雖然在真實物體上並沒有白色，但適度留白會製造出厚實的感覺，也是讓畫面產生立體感的小技巧。

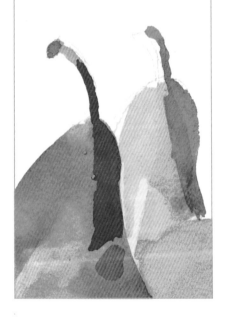

3. 梨子右邊很明顯的深色部分（不和底色混合）能增加水果的分量。畫梨子的時候，別忘了用筆尖畫上果蒂。

岱赭＋土黃

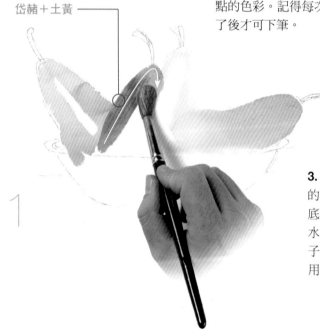

1

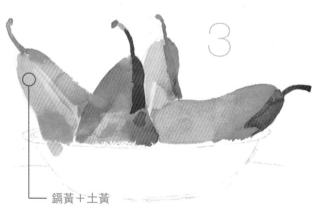

3

鎘黃＋土黃

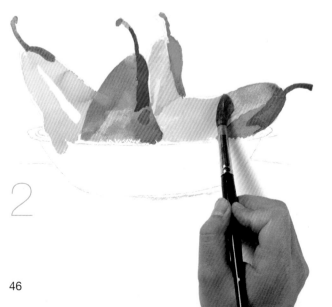

2

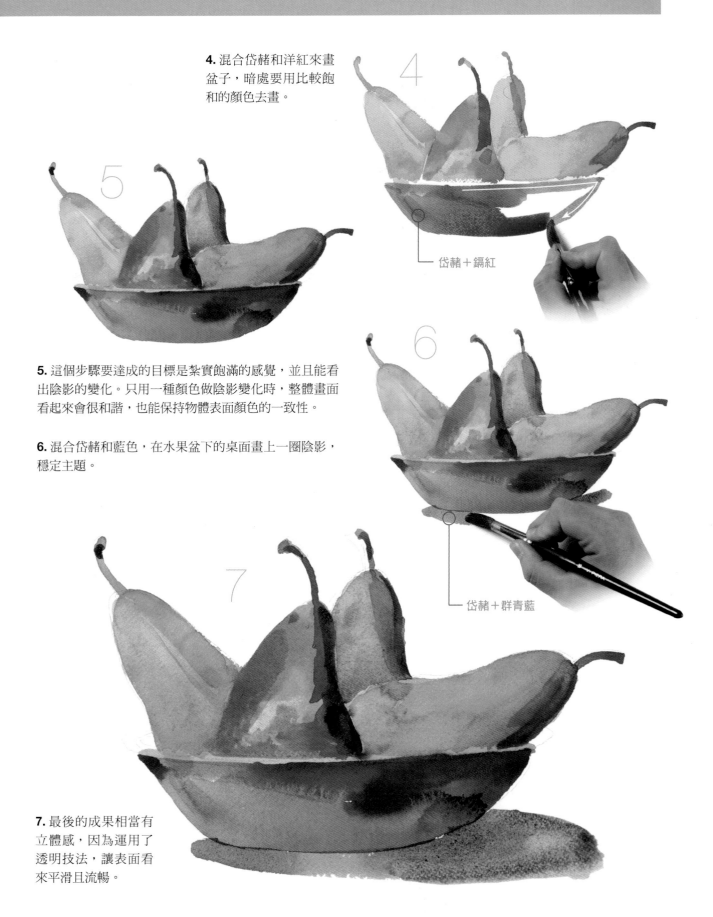

4. 混合岱赭和洋紅來畫盆子，暗處要用比較飽和的顏色去畫。

岱赭＋鎘紅

5. 這個步驟要達成的目標是紮實飽滿的感覺，並且能看出陰影的變化。只用一種顏色做陰影變化時，整體畫面看起來會很和諧，也能保持物體表面顏色的一致性。

6. 混合岱赭和藍色，在水果盆下的桌面畫上一圈陰影，穩定主題。

岱赭＋群青藍

7. 最後的成果相當有立體感，因為運用了透明技法，讓表面看來平滑且流暢。

難度
★
顏色
岱赭
土黃
樹綠
天藍
筆刷
中號圓頭動物毛
紙張
300g 中紋紙

石墨鉛筆是畫素描及水彩時打草稿常用的媒介。這個練習中用的是筆心較軟的鉛筆打草稿，使得完成後的水彩畫還能看見底下的鉛筆線條。上色時並不需要按素描來畫，有時候塗出範圍，有時候不經意在紙張上留白，製造一種未完稿的感覺。

1. 用簡單的線條完成村莊一角的草圖。勾勒前方景物形狀、樹木、圍牆後方樹叢時，要用飽和且對比強烈的顏色。

2. 畫後方的建築物時，用色（帶點綠的岱赭）要比前景色再淡些，並且減少亮暗的對比。

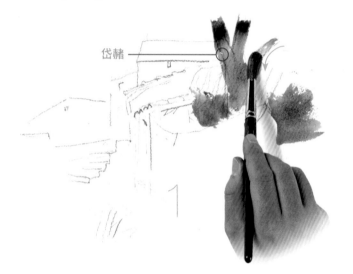

岱赭

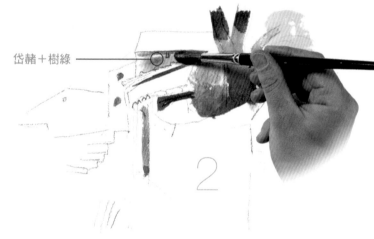

岱赭＋樹綠

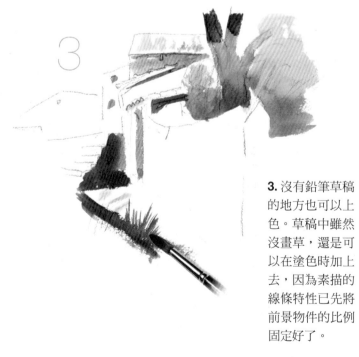

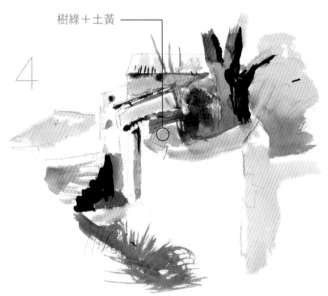

樹綠＋土黃

3. 沒有鉛筆草稿的地方也可以上色。草稿中雖然沒畫草，還是可以在塗色時加上去，因為素描的線條特性已先將前景物件的比例固定好了。

4. 別刻意將草稿塗滿顏色！保留部分鉛筆勾勒的線條，不需用顏色再塗一遍，上色的部位更能突顯部分以鉛筆畫的主題。

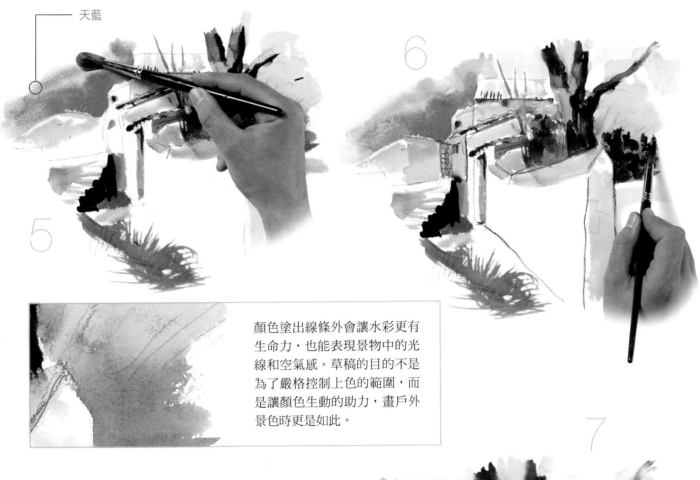

天藍

顏色塗出線條外會讓水彩更有
生命力，也能表現景物中的光
線和空氣感。草稿的目的不是
為了嚴格控制上色的範圍，而
是讓顏色生動的助力，畫戶外
景色時更是如此。

5. 用天空來表現遠方的感
覺，比畫建築物好多了。畫
筆沾天藍大筆塗滿天空，效
果會很好。

6. 前景色的對比和亮
度都要比背景強烈，
才能分出遠近。圍牆
後的樹叢可再多加幾
筆飽和的綠色。

7. 水彩畫筆表現無拘無束、
自由的筆觸，鉛筆線條卻有
適時收斂的作用。上色和草
圖應該屬於互補的角色，而
非只是重複動作而已。

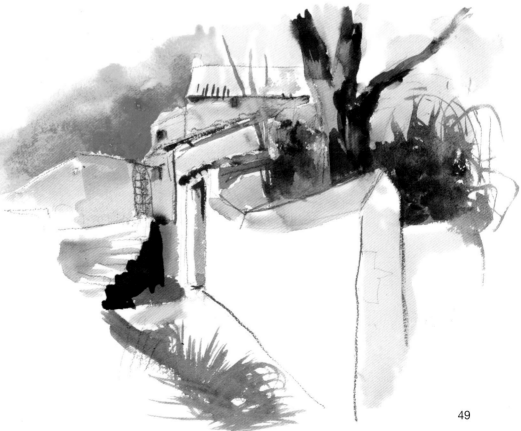

難度
★
顏色
岱赭
土黃
樹綠
天藍
鈷紫
洋紅
筆刷
中號圓頭動物毛
紙張
300g 中紋紙

某些繪畫主題需要用較精確且優雅的筆觸來表現線條，就像這個練習中半枯萎的花束。鉛筆線條要盡量淡，因此建議用筆心較硬的鉛筆輕輕打草稿，水彩筆的品質也要好，才能保持筆尖又尖又紮實。

1. 草稿愈淡愈好。用不同色調畫枯葉，色彩的範圍從淡岱赭、栗子色到深棕皆可。此處用的是土黃、樹綠和岱赭的混色。

土黃＋樹綠＋岱赭

2. 第一階段的葉子呈不規則狀，但部分葉子的大小、形狀和位置要一致。

天藍＋鈷紫

3. 用天藍畫花朵，趁未乾時疊上飽和的鈷紫製造暈染效果，再用筆尖精確畫出莖的線條。

4. 隨意加上幾片粉紅色花瓣和棕色葉子，數量要夠才能讓畫面看起來更自然。

難度
★
顏色
土黃
鎘紅
岱赭
黃赭
筆刷
中號扁頭動物毛
紙張
300g 中紋紙

就水彩畫而言，直接用筆刷簡單畫出草圖是最穩固的作法。扁頭筆刷可以輕易畫出整齊俐落的線條，後續也能很概略且快速的完成畫作。

1. 用土黃及岱赭的淡混色簡單描繪由幾何圖形構成的粗略外型。

2. 在貓身上加上表現毛皮波浪的線條，頭部細節部分則用扁頭筆刷的一角來畫。

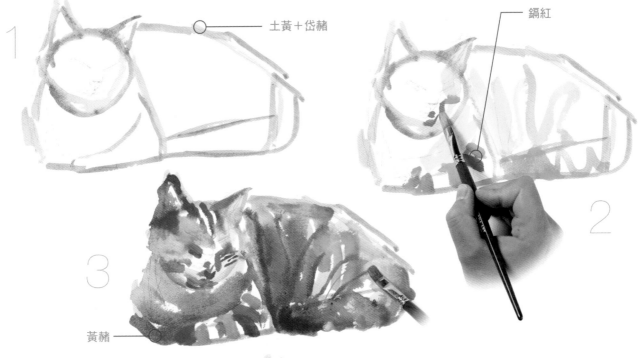

土黃＋岱赭

鎘紅

黃赭

3. 趁顏色未乾前快速作畫，顏色暈染在一起也無妨。用筆刷一角畫貓身上的條紋。

4. 不斷用紅、黃、黃赭堆疊出貓的顏色。畫紙未乾的條件下，才能看到自由揮灑的筆觸。開始的草圖到最後已分辨不清了。

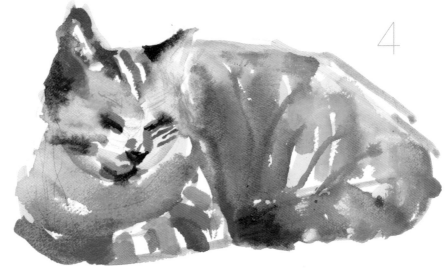

難度
★★
顏色
鎘紅
鎘黃
洋紅
耐久藍（Permanent blue）
耐久綠
筆刷
中號圓頭動物毛
小號扁頭動物毛
紙張
300g 中紋紙

假設想畫的主題顏色很單純，可以直接用同一枝筆刷沾相同顏色來畫輪廓。如果對這種打草稿的方式沒有把握，就請用鉛筆先勾勒出形狀，再用畫筆描上去。

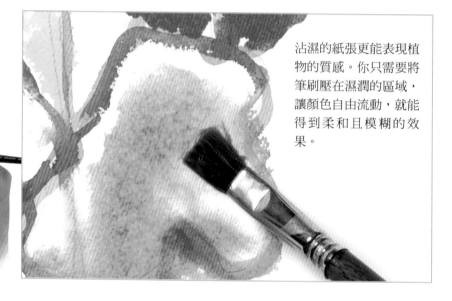

沾濕的紙張更能表現植物的質感。你只需要將筆刷壓在濕潤的區域，讓顏色自由流動，就能得到柔和且模糊的效果。

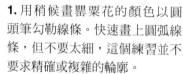

1. 用稍候畫罌粟花的顏色以圓頭筆勾勒線條。快速畫上圓弧線條，但不要太細，這個練習並不要求精確或複雜的輪廓。

2. 用很濕的扁頭筆沾些淡藍色，從邊線往內畫線，製造主要色調的效果。

3. 趁畫紙未乾前再描一遍輪廓，讓線條更生動，避免輪廓太過一致且單調。畫筆多餘的水分能讓線條顏色深淺產生變化，有些地方的甚至會變得模糊不清。

鎘紅

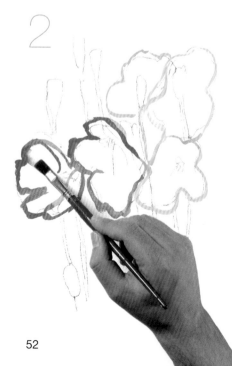

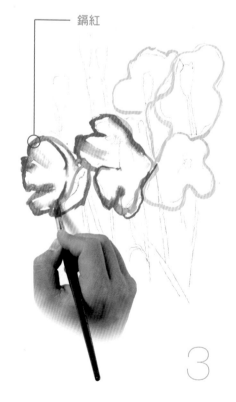

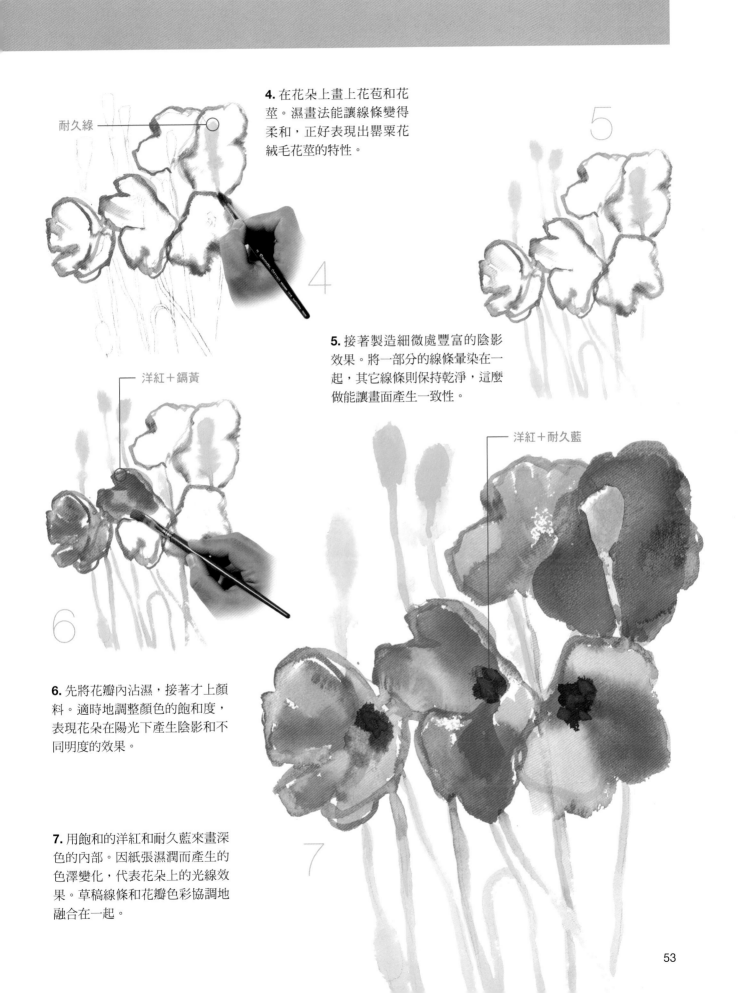

4. 在花朵上畫上花苞和花莖。濕畫法能讓線條變得柔和，正好表現出罌粟花絨毛花莖的特性。

耐久綠

5. 接著製造細微處豐富的陰影效果。將一部分的線條暈染在一起，其它線條則保持乾淨，這麼做能讓畫面產生一致性。

洋紅＋鎘黃

洋紅＋耐久藍

6. 先將花瓣內沾濕，接著才上顏料。適時地調整顏色的飽和度，表現花朵在陽光下產生陰影和不同明度的效果。

7. 用飽和的洋紅和耐久藍來畫深色的內部。因紙張濕潤而產生的色澤變化，代表花朵上的光線效果。草稿線條和花瓣色彩協調地融合在一起。

難度
★★
顏色
土黃
岱赭
耐久藍
洋紅
筆刷
中號圓頭動物毛
紙張
300g 中紋紙

我們用細線法來畫羽毛，堆疊線條以創造出羽毛的質感和陰影。影線在鉛筆畫中是常用的技巧，但若主題合適，也可用於水彩畫中，這個練習就是利用堆疊影線的技巧，來表現鴨子的羽毛。用色大膽，完成圖會更加生動。

1. 先用鉛筆畫草圖，接著用水彩筆沾耐久藍加一點洋紅和岱赭，順著頭部圓弧畫線。線條的密集度要有變化，才能表現出不同的豐厚感。

2. 在不同的部位改變羽毛的顏色，例如像耐久藍、洋紅和土黃等。線條的節奏要輕快，筆觸的質感才能一致。

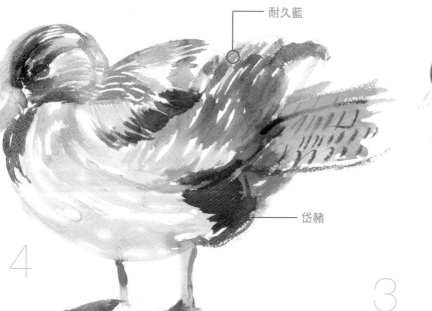

耐久藍

岱赭

洋紅＋耐久藍

土黃

3. 此處已將許多色塊加在一起，但還沒完工。色塊間顏色的融合，讓鴨子形體趨近完整一致。

4. 用不同色塊組成鴨子的身形，並用細線法表現柔順的羽毛，但最好不要再加上陰影，以免破壞這張畫表現色彩豐富的效果。

難度
★
顏色
天藍
耐久綠
水性色鉛筆（藍、綠）
筆刷
中號圓頭動物毛
紙張
300g 中紋紙

水性色鉛筆畫出的記號可用清水稀釋，搭配水彩畫效果很好。一般水彩畫家，或說插畫家，並不常用水性色鉛筆作畫，但若能善用它，則可為圖畫增添平面藝術的感覺。

1. 在任何作畫過程中，都可以加入色鉛筆的元素。此處我們利用它輕描花瓣陰影，畫出花的形狀，接著就可以用水彩上色了。

2. 用沾濕的筆就可以將草圖裡的線條顏色變淡。色鉛筆的顏色不像水彩那麼重，但兩者都有透明的特性。

3. 可以一邊上綠色和藍色，一邊用色鉛筆上線條和形狀。碰到顏料未乾的地方，色鉛筆線條就會變淡，之後若再疊上水彩，線條就會更加模糊甚至消失。

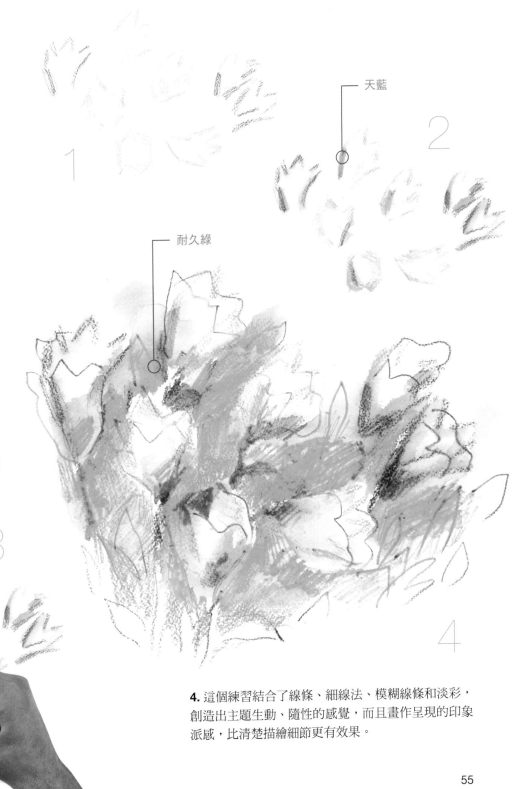

天藍

耐久綠

4. 這個練習結合了線條、細線法、模糊線條和淡彩，創造出主題生動、隨性的感覺，而且畫作呈現的印象派感，比清楚描繪細節更有效果。

難度
★★
顏色
鎘紅
鎘黃
天藍
鈷紫
耐久紅
耐久綠
筆刷
中號圓頭動物毛
大號扁頭動物毛
紙張
300g 中紋紙

大膽嘗試不同方法，常能得到意想不到的效果，就像這個練習的結果一樣。我們要到完成階段的時候才畫草圖，用水彩筆勾勒輪廓，將無拘束、抽象的淡彩稍微收斂些。

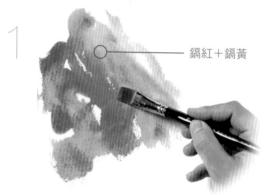

鎘紅＋鎘黃

1. 用大扁頭刷沾鎘紅及鎘黃的混色，隨意畫出一大區塊。顏料和水分要充足，才能一筆到底。

耐久紅

2. 刷上更多的水及耐久紅，接著換黃色。先上色，再用水塗過一遍後，顏料會自由擴散流動。

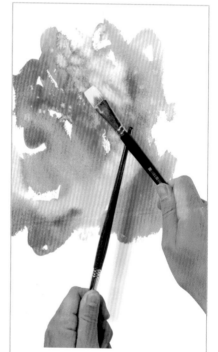

想要創造且控制好灑落的效果，請將筆刷沾滿充足的顏料後，握住筆桿末端，輕敲下方的筆桿。兩隻筆離紙張愈近，愈容易控制顏料散佈的地方。

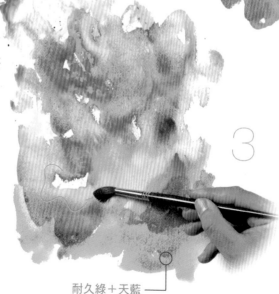

3. 用耐久綠和天藍的混色沿下方邊緣上色，讓紅色部分更加生動。顏料盡量沾多些，顏色愈飽和愈好。

耐久綠＋天藍

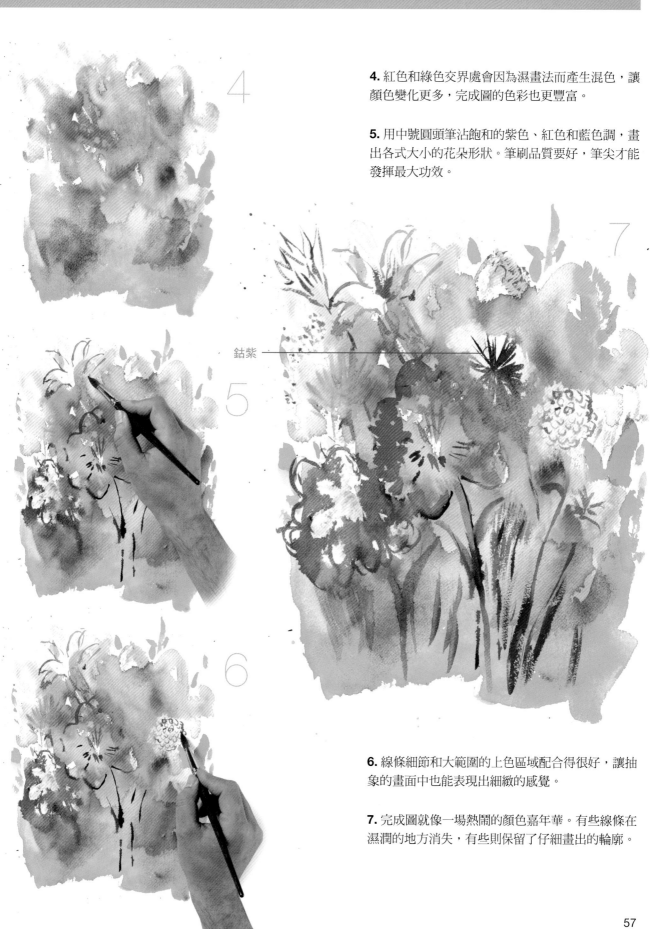

4. 紅色和綠色交界處會因為濕畫法而產生混色,讓顏色變化更多,完成圖的色彩也更豐富。

5. 用中號圓頭筆沾飽和的紫色、紅色和藍色調,畫出各式大小的花朵形狀。筆刷品質要好,筆尖才能發揮最大功效。

鈷紫

6. 線條細節和大範圍的上色區域配合得很好,讓抽象的畫面中也能表現出細緻的感覺。

7. 完成圖就像一場熱鬧的顏色嘉年華。有些線條在濕潤的地方消失,有些則保留了仔細畫出的輪廓。

難度
★
顏色
土黃
樹綠
群青藍
油性細字筆（黑）
筆刷
大號扁頭合成毛
紙張
300g 中紋紙

在畫某些主題時，有時需要用到其它的工具。在這個練習裡，花瓶上的圖案需要細部描繪，這時，書寫用的油性細字筆就派上用場了。

土黃＋樹綠

土黃＋樹綠＋群青藍

1. 畫花瓶最大的挑戰，就是保持左右曲線的對稱。先一筆將一邊畫好，接著盡量看著畫好的曲線完成另一邊的線條。

2. 用扁頭筆刷站滿土黃和一點綠的混色，大筆將花瓶塗滿。

3. 瓶口要用深一點的色調去畫，顏色使用步驟 2 的混色加群青藍。

4. 這個練習並不難，瓶身上的精緻圖案融入花瓶整體造型，讓完成圖增添生動寫實的感覺。

難度
★
顏色
天藍
鎘橘（Cadmium orange）
水性色鉛筆（藍、紅、棕）
筆刷
中號圓頭動物毛
大號扁頭動物毛
紙張
300g 中紋紙

水性色鉛筆通常用在描繪細節，或是水彩畫中需裝飾的物品，在這個練習中是用它來畫玩具馬身上的裝飾品。

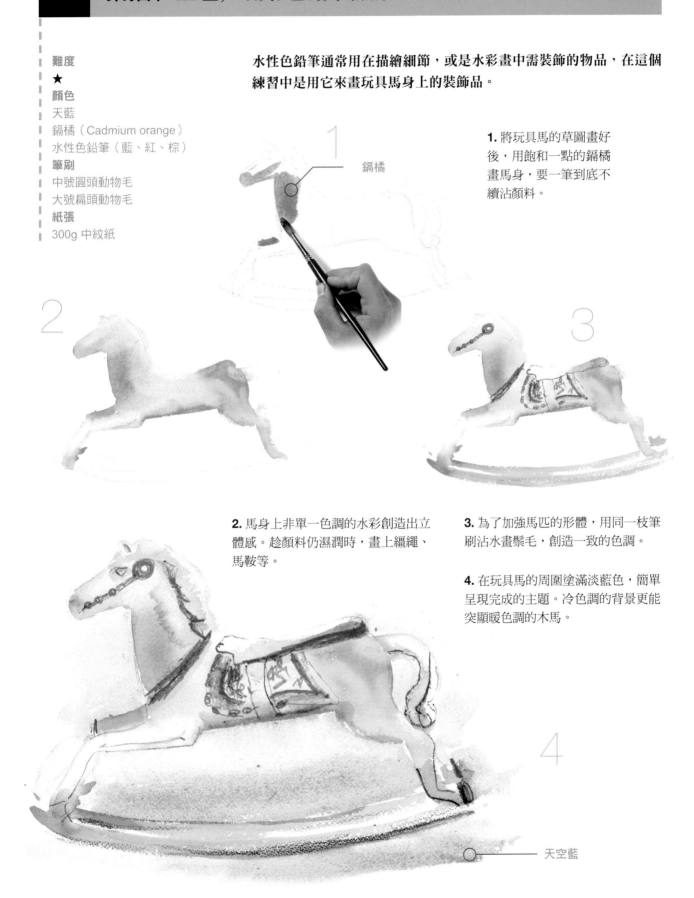

鎘橘

1. 將玩具馬的草圖畫好後，用飽和一點的鎘橘畫馬身，要一筆到底不續沾顏料。

2. 馬身上非單一色調的水彩創造出立體感。趁顏料仍濕潤時，畫上繮繩、馬鞍等。

3. 為了加強馬匹的形體，用同一枝筆刷沾水畫鬃毛，創造一致的色調。

4. 在玩具馬的周圍塗滿淡藍色，簡單呈現完成的主題。冷色調的背景更能突顯暖色調的木馬。

天空藍

難度
★★
顏色
鎘黃
鎘橘
天藍
耐久紅
耐久綠
筆刷
大號扁頭合成毛
紙張
300g 中紋紙

強調筆觸的效果時，很難同時表現細緻和低調的感覺，但卻可以讓畫面更加有活力且生動。在這個練習中，我們要用幾筆畫出簡單的風景概略圖，色彩則選擇使用明亮且飽和的顏色。本篇中，畫草圖和上色是同時完成的。

像握鉛筆一般地握住畫筆，用筆刷尖端（縱向或橫向皆可）就可以畫出又直又確實的線條。筆刷要沾滿足夠的顏料，水分一點點就好。

1. 前景中的樹幹是以飽和的紅色顏料快速垂直地畫幾筆。寬面筆刷表現粗的樹幹，側面筆刷則可畫出細的樹幹。

耐久紅

2. 枝葉部分用筆尖畫曲線，方向不拘，但顏料不要沾太多，以免紙上積水。

3. 用橘色來表示河岸位置。扁筆刷沾滿顏料，就能一筆畫出一段河岸。

鎘黃＋鎘橘

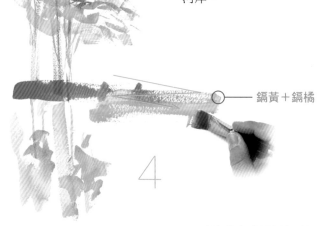

4. 再沾黃色顏料拉長河岸的線條，讓前後兩種顏色在重疊處自然混色。

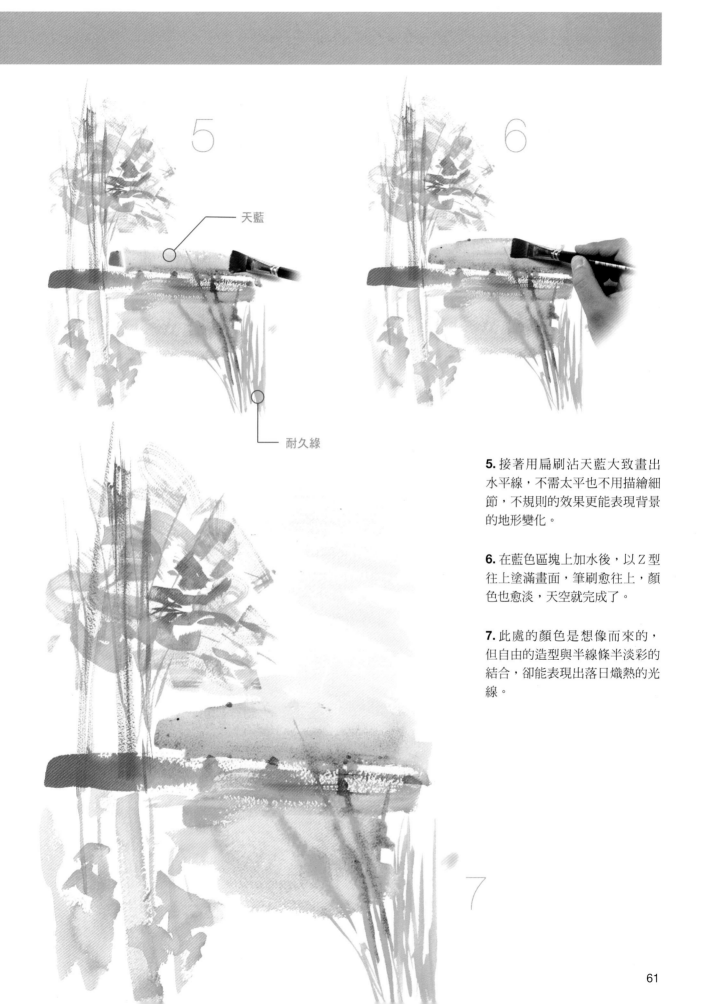

天藍

耐久綠

5. 接著用扁刷沾天藍大致畫出水平線，不需太平也不用描繪細節，不規則的效果更能表現背景的地形變化。

6. 在藍色區塊上加水後，以 Z 型往上塗滿畫面，筆刷愈往上，顏色也愈淡，天空就完成了。

7. 此處的顏色是想像而來的，但自由的造型與半線條半淡彩的結合，卻能表現出落日熾熱的光線。

難度
★
顏色
耐久紅
水彩細字筆（紫）
筆刷
中號圓頭動物毛
紙張
300g 中紋紙

水彩細字筆可以和水彩搭配使用，會呈現出很有趣的畫面——水彩的顏色會受到細字筆的影響，而細線本身就很有提示的效果。

1. 盡量簡潔地用幾個線條畫出蝴蝶的輪廓，或用鉛筆畫好後再用細字筆描上去。

2. 將翅膀的部分沾濕，用畫筆沾滿紅色顏料塗滿。畫到邊界處時，線條顏色會被稀釋，水彩本身的顏色也會變成較深色的紅。

耐久紅

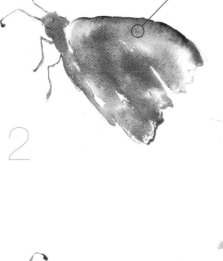

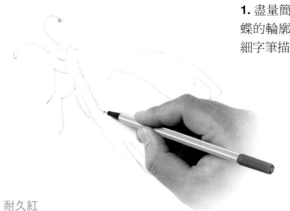

3. 上完色後可以再補上一些輪廓線條，例如觸角和複眼，免得變成蛾了。

4. 用淡紅色畫樹枝，讓紫色線條明顯地從水彩顏料中透出來。

難度
★★
顏色
群青藍
岱赭
水性簽字筆
筆刷
大號扁頭合成毛
紙張
300g 中紋紙

水性簽字筆的顏色已經稀釋過，所以畫出的線條清晰可見。我們可以將簽字筆的特性用在水彩畫中，下筆大膽一點，讓色彩塗出界線也無所謂。

1. 簡單畫出網球鞋的輪廓，線條不要太複雜，也可先用鉛筆打底再描上簽字筆。

2. 刷上深藍色，不用擔心會塗出輪廓。

群青藍

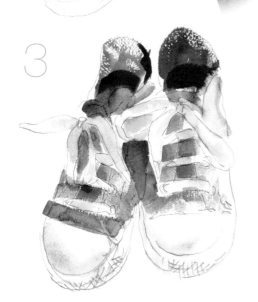

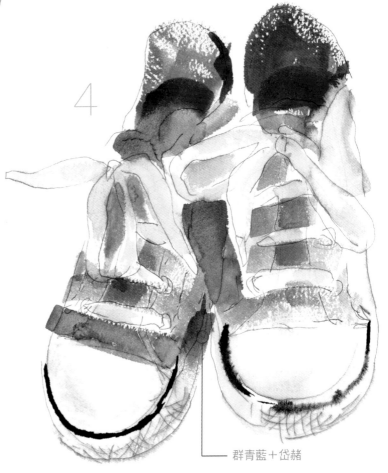

3. 在球鞋上塗上極淡的藍色表現明暗。

4. 最後用筆尖沾深藍和岱赭的混色，畫出球鞋前端的線條。

群青藍＋岱赭

難度
★
顏色
耐久紅
焦赭（Burnt umber）
炭筆
筆刷
中號圓頭動物毛
紙張
300g 中紋紙

炭筆使用過當會讓畫面變得混濁，但若使用得當，就能和水彩共同創作出很棒的作品。在這個練習中，我們只在小鳥羽毛的灰階和深色調部位使用炭筆。

1. 用鉛筆描出小鳥的輪廓後，以炭筆在翅膀羽毛上畫上一些細線區塊。

2. 畫筆沾水，沿著背部稀釋掉炭筆細線區塊，或者可以多畫幾條線加強陰影，再用畫筆刷過混色。

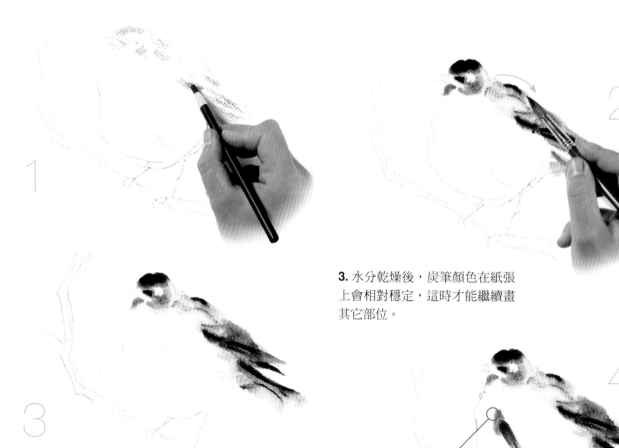

3. 水分乾燥後，炭筆顏色在紙張上會相對穩定，這時才能繼續畫其它部位。

耐久紅

在水彩畫紙上用炭筆畫線時，力道要輕，因為下手太重會讓紙張產生凹痕，隨後也會因無法稀釋掉顏色而留下痕跡。

4. 用紅色顏料塗滿胸前的羽毛，顏色要清透，才能呈現出羽毛的柔軟。

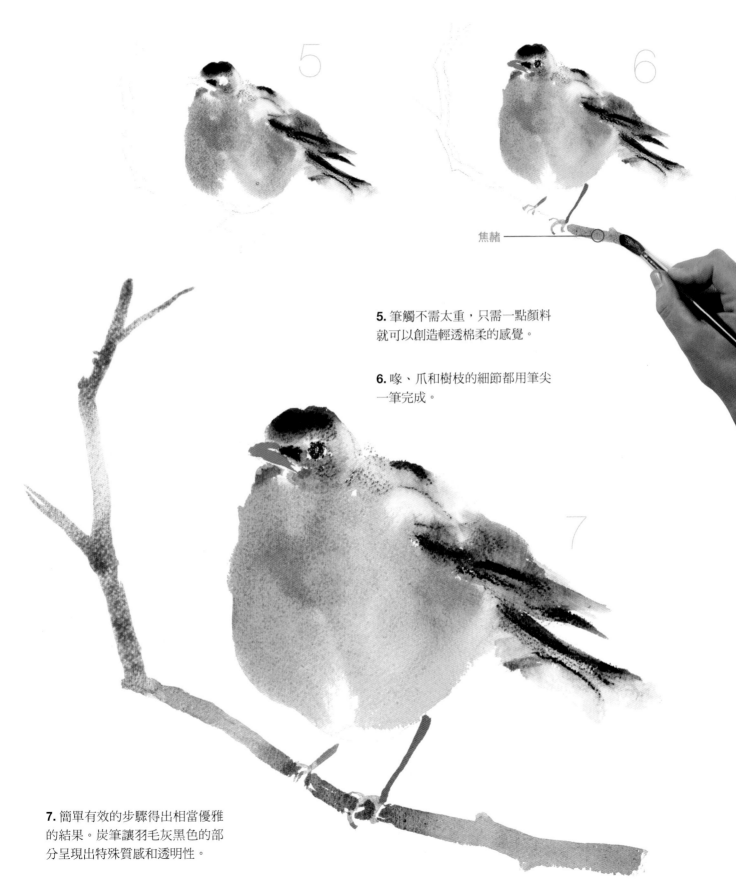

焦赭

5. 筆觸不需太重，只需一點顏料就可以創造輕透棉柔的感覺。

6. 喙、爪和樹枝的細節都用筆尖一筆完成。

7. 簡單有效的步驟得出相當優雅的結果。炭筆讓羽毛灰黑色的部分呈現出特殊質感和透明性。

難度
★
顏色
鈷藍
岱赭
土黃
筆刷
中號圓頭動物毛
紙張
300g 中紋紙

水彩畫中的留白處對整體畫面有其重要的功能。這個練習中，貓熊的白毛直接留白不上色，周圍的顏色自然會突顯留白的部分。

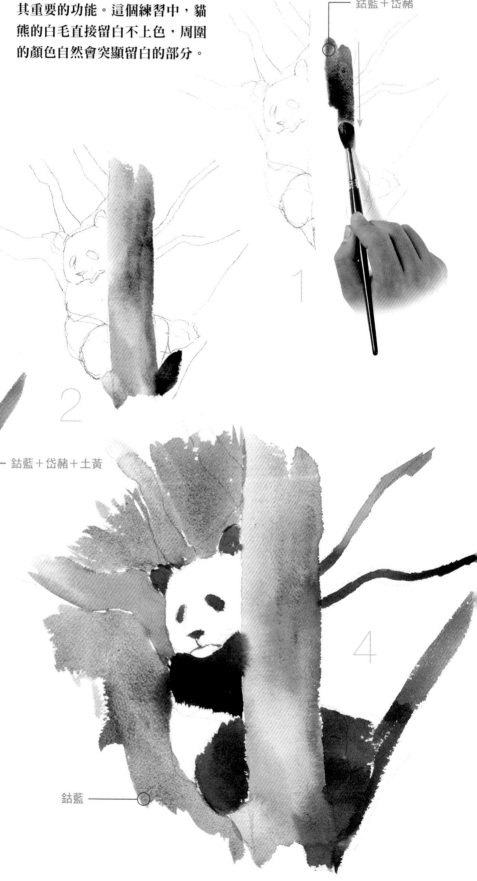

鈷藍＋岱赭

1. 草稿畫好後，先用飽和的鈷藍和岱赭混色來畫樹幹。由樹幹中間往兩旁上色。

鈷藍＋岱赭＋土黃

鈷藍

2. 接著用飽和的岱赭、鈷藍和土黃混色畫貓熊身上黑毛的部分，顏色盡量要飽滿一致。

3. 黑色部分完成後就繼續畫樹枝。將筆刷當一般筆用，畫出樹枝的線條。

4. 畫上藍色天空後，更突顯留白處，也就是貓熊白毛的部分。

難度
★
顏色
鈷藍
天藍
樹綠
耐久綠
洋紅
筆刷
中號圓頭動物毛
紙張
300g 中紋紙

留白法常用來表現水彩畫中物體亮面的部分。在這個練習中，留白部分為一大片面光的崖壁，直到最後的階段才在部分崖壁畫上淡彩，增加立體感。

1. 畫好崖壁和海平面後，從最遠的山坡開始塗上樹綠，再用不同深淺的樹綠表現起伏的地形。

2. 以鈷藍及天藍的混色加上大量的水分來畫海，並在崖壁頂部塗上綠色與海作區隔。

3. 海洋和天空（淡藍色）都畫完後，在崖壁左方加上鈷藍及些微洋紅的混色來表現立體感，顏色必須加水調淡一點。

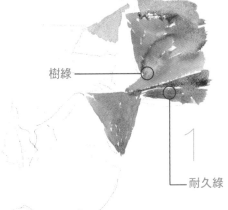

樹綠

耐久綠

鈷藍＋天藍

4. 加陰影的步驟一定要留到最後，才能對顏色的深淺有正確的判斷。

鈷藍＋洋紅

難度
★

顏色
鈷藍
天藍
群青藍
鎘橘
鎘黃
耐久紅
洋紅
鈷紫
樹綠
岱赭

筆刷
中號圓頭動物毛
大號扁頭合成毛

紙張
300g 中紋紙

在背景顏色較單調而圖案簡單且量多的情況下，我們常會先對背景上色，圖案則是先留白後上色。這張圖的主題就是用這種簡單明瞭（對水彩畫家而言也是最直接）的方法完成的。

1. 不需先打草稿，畫背景的同時就將顏料管留白，顏料管的大小長短各異，而背景顏色為群青藍及岱赭極淡的混色。

群青藍＋岱赭

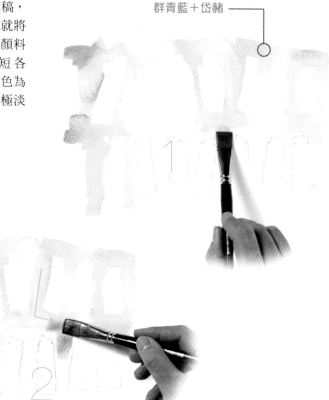

2. 為了避免背景顏色過於統一，在部分小管間用扁刷加上陰影。用扁刷較容易畫出角度。

4. 用圓刷任意塗上你喜歡的顏色。大部分的水彩畫家會用各種不同品牌、包裝的顏料。塗上不同的包裝設計，也可避免讓完成圖看起來像是顏色目錄。

3. 顏料管的形狀不需畫得很完美；歪曲的外型表示這些顏料是用過的。蓋子和下方摺起來的部分則用鉛筆描出線條。

5. 已上色的顏料
小管。某些小管顏
色和未乾的背景色
融合在一起，呈現
一種隨性的效果，
也表示在作畫過程
中，材料必然產生
混色的特性。

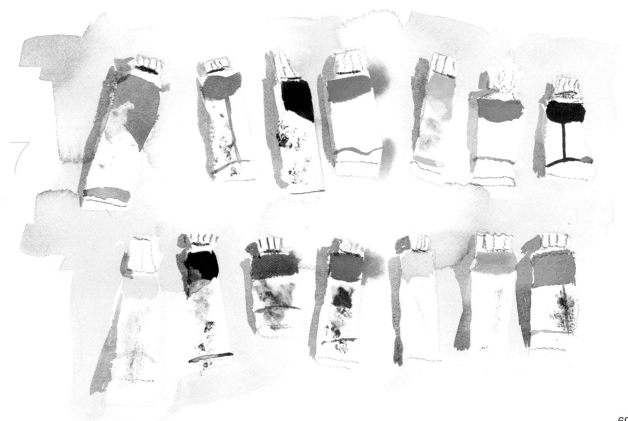

想做出髒髒的感覺，有時候就
是要真的弄髒它！我們可以用
衛生紙沾點半乾的顏料直接點
在顏料管上，就能達到想要的
效果了。

6. 用飽和一點的背
景色沿著小管邊畫
陰影，做出立體感。

7. 陰影和淺色背景增加完成圖的寫
實度，同時也讓畫面保持簡單清爽。

難度
★
顏色
耐久綠
樹綠
土黃
筆刷
中號圓頭動物毛
紙張
300g 中紋紙

在這個練習中，我們要利用留白（負片）和近黑色（正片）的對比，製造出有趣的對稱效果。這種光影的劇烈對比之間，需要加入一些中間色調，創造出漸層的效果。

1. 先畫外圍的葉片，以突顯留白的葡萄形狀，就是所謂的「負片」法。深色葉子用耐久綠，較淺葉子則用耐久綠及土黃的混色。

耐久綠＋土黃

耐久綠

2. 接著以「正片」法將右邊的葡萄塗上非常飽和的樹綠色。

樹綠

3. 將顏色逐漸稀釋，明度趨於中間值，接著畫出葡萄顆粒。保持葡萄的整體感，避免果粒分開。

4. 用淡一點的顏色多畫一些葡萄和葉片，讓整體看起來更紮實，也強調光影間的強烈對比。

留白不僅可以表現物體形狀，單純的白色「條紋」也能用來表現大氣效果。下面要來練習如何表現濕地常見的薄霧，作法是在某些地方任意地留白即可。

難度
★
顏色
樹綠
群青藍
鈷藍
天藍
岱赭
水性色鉛筆（黑）
筆刷
中號圓頭動物毛
中號扁頭合成毛
紙張
300g 中紋紙

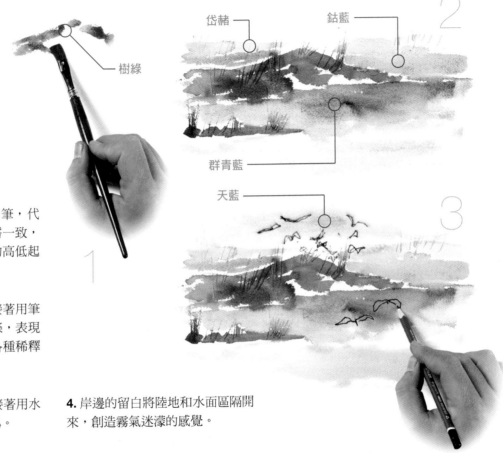

樹綠

岱赭　鈷藍

群青藍

天藍

1. 用扁刷不規則地畫上幾筆，代表濕地上的小丘。筆觸不需一致，小部分留白可以表現地形的高低起伏。

2. 用很淡的岱赭畫背景，接著用筆桿尖端未乾的顏料拉出線條，表現雜草叢生的感覺，接著用各種稀釋過的藍色畫水面。

3. 用很淡的天藍畫天空，接著用水性色鉛筆畫些或飛或站的鳥。

4. 岸邊的留白將陸地和水面區隔開來，創造霧氣迷濛的感覺。

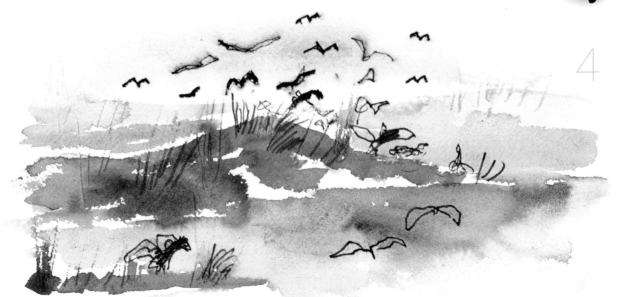

難度
★
顏色
天藍
耐久綠
樹綠
土黃
筆刷
中號圓頭動物毛
紙張
300g 中紋紙

刻意不上色的地方也有其代表非具象的功能,就像這張運用到留白技巧的圖畫,感覺尚未完成,實則呈現明亮、簡單的概念。

天藍＋耐久綠

1. 以耐久綠及天藍的混色畫出背景的山脈,調過的明亮藍綠色有豐富的色調。

土黃＋天藍

天藍＋樹綠

2. 小山丘用土黃加一點天藍來畫,並在前景的部分塗上土黃色。

3. 接著用筆尖畫樹、矮樹叢和耕田間的邊界。這裡所用的顏色是飽和的天藍及樹綠的混色。愈近的地方,加入愈多綠色來畫。

4. 前景的細節畫好後,留白的區域就愈顯有趣,因為沒有顏色,只用了一些細線描繪出房子和樹的形狀。

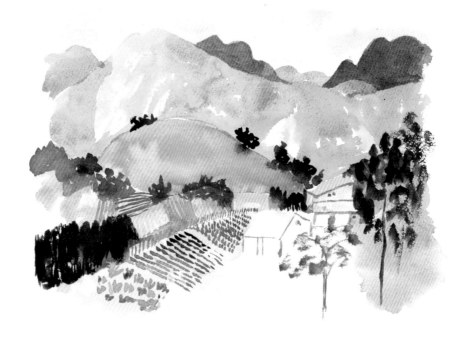

難度
★
顏色
耐久綠
土黃
鎘橘
鎘紅
水性色鉛筆（黑）
筆刷
中號圓頭動物毛
大號扁頭合成毛
紙張
300g 中紋紙

在顏料未乾前，只要用吸水紙吸走多餘的顏料，還是可以做出留白的效果。在前面的練習中我們也做過，這種技巧可以在塗滿顏料的大面積中，創造想要的留白空間，同時保持其它地方顏色的新鮮度。

1. 土黃中加一點綠色，大面積地刷過紙張。顏料沾多一點才能輕易地將畫面塗滿。

2. 將吸水紙揉成三個大小不同的團狀，分別點在畫紙上，吸走多餘的顏料，接著在這三處塗上鎘橘。花朵不規則的邊緣，就是紙團的形狀創造出來的。

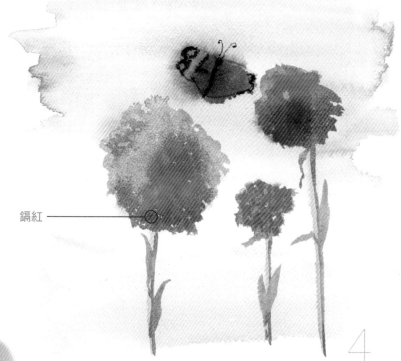

耐久綠＋土黃

2

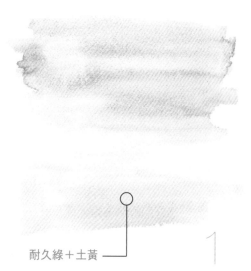

3. 蝴蝶翅膀的顏色會自然地與背景色融合，接著再用水性色鉛筆畫出觸角。

3

鎘橘

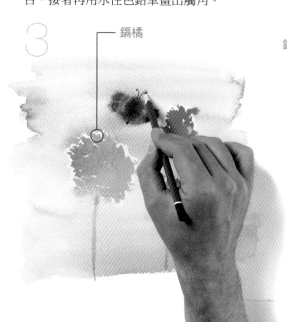

鎘紅

4

4. 用鎘紅加部分橘色製造明暗，最後畫上花莖後就完成了。

難度
★
顏色
群青藍
岱赭
耐久綠
筆刷
中號圓頭動物毛
紙張
300g 中紋紙

利用單色畫水彩時，留白處就成為高明度最亮的部分了。如果使用的單色為範例中的灰色，那麼留白處就會是黑白光譜中，最淡的「灰色」。

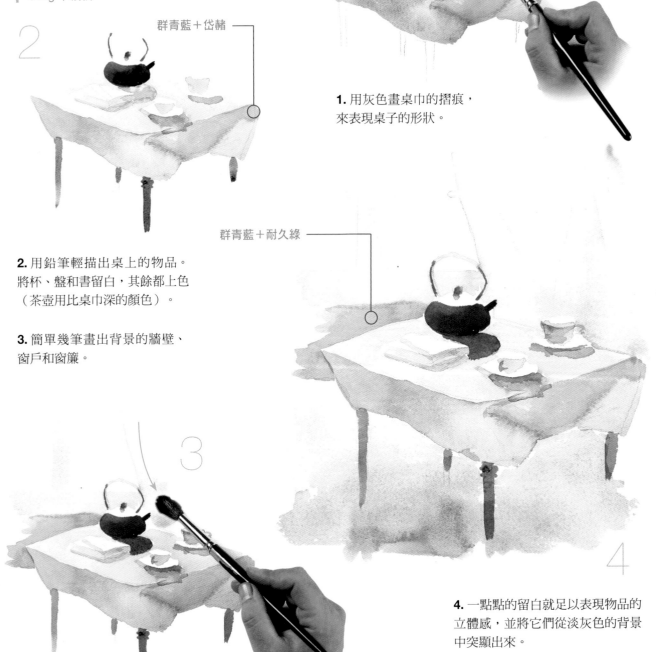

群青藍＋岱赭

1. 用灰色畫桌巾的摺痕，來表現桌子的形狀。

群青藍＋耐久綠

2. 用鉛筆輕描出桌上的物品。將杯、盤和書留白，其餘都上色（茶壺用比桌巾深的顏色）。

3. 簡單幾筆畫出背景的牆壁、窗戶和窗簾。

4. 一點點的留白就足以表現物品的立體感，並將它們從淡灰色的背景中突顯出來。

難度
★★
顏色
群青藍
鈷紫
耐久綠
岱赭
鎘紅
鎘黃
筆刷
中號圓頭動物毛
紙張
300g 中紋紙

群青藍＋岱赭

我們可以用留白來表現主題、光線、陰影、立體感和體積。一開始就大量的留白，再慢慢用不同明度的顏色畫出陰影及上色。這樣的作法能讓主題到完成時，都還保有它的明亮度。

1. 不打草稿，直接用很淡的群青藍及岱赭混色畫出主要物品的形狀。

群青藍
＋岱赭
＋鈷紫

3. 將桌上的物品上色，並用顏色畫出陰影，用筆尖畫細節。

2. 背景畫上深色（群青藍加上岱赭和鈷紫），記得避開物品留白。步驟 1 的顏色在留白處，看來就像是物品在桌上的陰影。

4. 整體的明亮感來自基本明暗法的運用，例如一開始的大量留白，以及後來加上的細節與各種顏色。

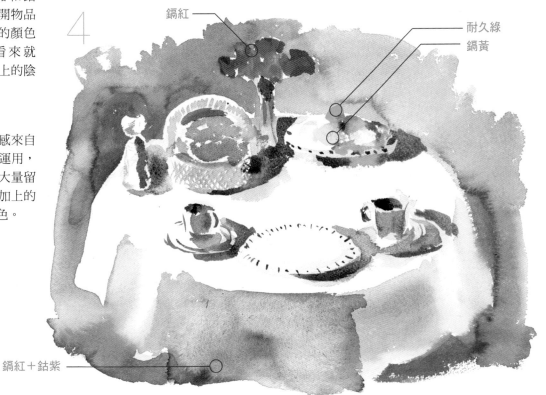

鎘紅

耐久綠
鎘黃

鎘紅＋鈷紫

難度
★
顏色
樹綠
岱赭
耐久紅
白色不透明水彩
筆刷
中號圓頭動物毛
紙張
300g 中紋紙

畫出來的留白實際上並非真正的留白，因為紙張還是被覆蓋住了。但若是用不透明的白色顏料，則可以創造出與留白相同的效果。雖然某些水彩畫家不認同這種方式，但用在這個樹上開滿白花的練習中，卻是相當有用的技巧。

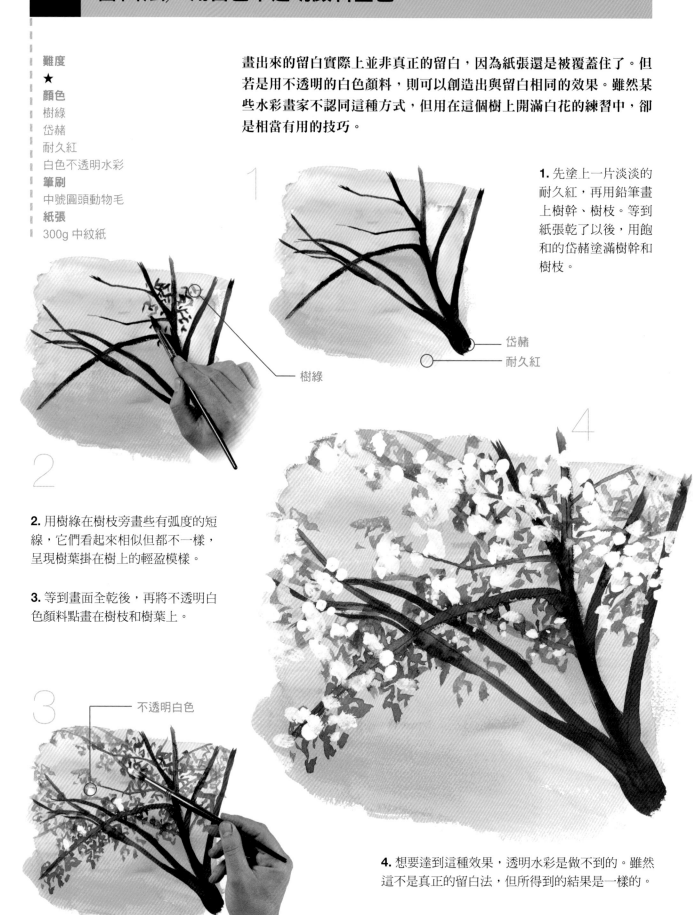

1. 先塗上一片淡淡的耐久紅，再用鉛筆畫上樹幹、樹枝。等到紙張乾了以後，用飽和的岱赭塗滿樹幹和樹枝。

岱赭
耐久紅

樹綠

2. 用樹綠在樹枝旁畫些有弧度的短線，它們看起來相似但都不一樣，呈現樹葉掛在樹上的輕盈模樣。

3. 等到畫面全乾後，再將不透明白色顏料點畫在樹枝和樹葉上。

不透明白色

4. 想要達到這種效果，透明水彩是做不到的。雖然這不是真正的留白法，但所得到的結果是一樣的。

難度
★★
顏色
洋紅
岱赭
水性色鉛筆（黑）
筆刷
中號圓頭動物毛
紙張
300g 中紋紙

為素描簡單上色時，畫面上部分的留白並非是刻意留下的。就像這張孩童的素描，留白的部分並非刻意不上色，而是塗色過程中不經意留下的空隙。

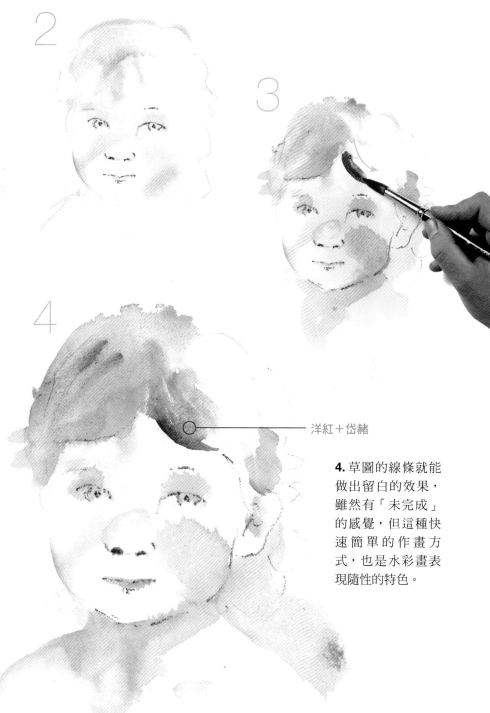

岱赭

1

2

3

4

洋紅＋岱赭

1. 將五官和頭型畫好後，用淡岱赭上色。鼻子、眼睛下方、上嘴唇和下巴都留白，表現光線的效果。

2. 用黑色水性色鉛筆簡單畫出五官的線條，不多加其它的陰影。

3. 用高明度的岱赭加強臉部對比的顏色，如此臉部表情和立體度都會更加明顯。劉海的部分也可以比照處理。

4. 草圖的線條就能做出留白的效果，雖然有「未完成」的感覺，但這種快速簡單的作畫方式，也是水彩畫表現隨性的特色。

難度
★★
顏色
鈷藍
樹綠
岱赭
土黃
筆刷
中號圓頭動物毛
紙張
300g 中紋紙

在這個練習中，我們要學習如何畫出有豐富光影對比的作品。大部分的對比效果都是利用留白法達成──樹幹一開始先留白，最後才加上陰影。注意，要維持深色調和留白處之間對比的強度和明亮度。

鈷藍＋樹綠

1. 簡單畫好草圖後，用非常淡的藍灰色（鈷藍、樹綠及岱赭混色）畫出中間的樹木。等顏料部分乾了以後，開始像留白般地在樹幹周圍上色。

2. 用藍灰色和綠色圍繞樹幹，將樹木外型描繪出來。用鈷藍及樹綠的混色畫樹木後面茂密的草叢。

3. 用不同明度的樹綠和土黃疊上已乾的畫面，增加以藍灰為主畫面的變化。

4. 現在來幫樺木樹幹加工。用筆尖沾鈷藍及岱赭的混色來畫樹紋，作畫的過程應該由大範圍逐漸縮小。

土黃

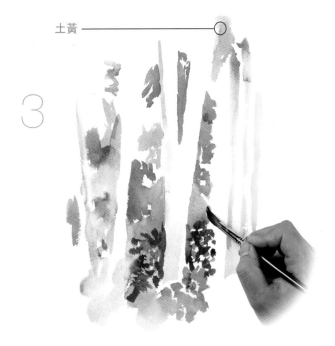

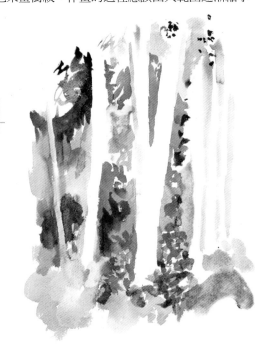

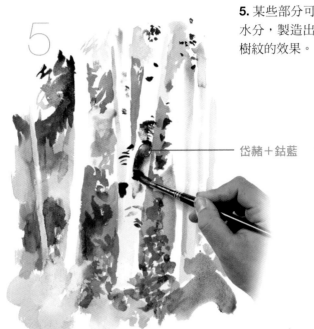

5. 某些部分可以點上一些水分，製造出樹幹上黑色樹紋的效果。

岱赭＋鈷藍

6. 若要增加更多的對比效果，可以用不同色系加深樹幹的顏色，例如灰色、土黃和岱赭。

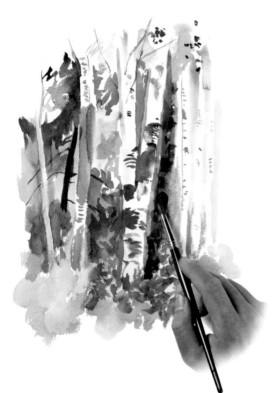

如果手的穩定度夠，一枝好的水彩筆就可以不間斷地畫出精確的線條，這就是「工欲善其事，必先利其器」的道理了。

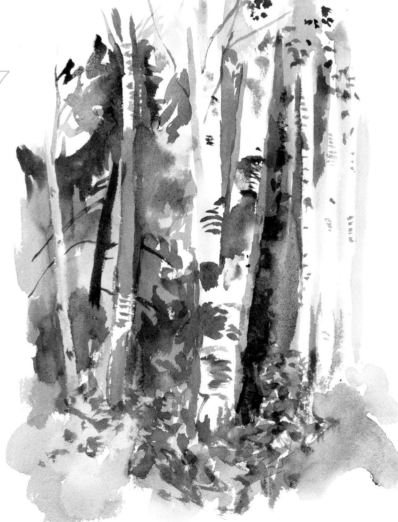

7. 最後完成圖的陰影表現、明度和細節都相當豐富，真實呈現森林茂密的景色。畫面豐富卻不失協調，是因為一開始就利用留白來確定基本的顏色對比。

難度
★

顏色
淺鎘黃（Light cadmium yellow）
耐久紅
鎘紅
耐久綠

筆刷
中號圓頭動物毛

紙張
300g 中紋紙

色調相近是協調配色的基本條件。
這個練習所用到的顏色在色相環上
非常相近，能創造出愉悅、一致、
和諧的效果。

1. 先濕潤紙張，後續上色時，顏色
才能部分或完全地融合在一起，創
造出和諧感。

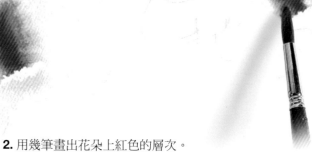

耐久紅

2. 用幾筆畫出花朵上紅色的層次。

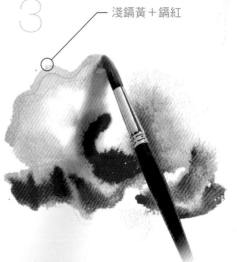

淺鎘黃＋鎘紅

3. 沿著花朵上緣塗上黃色，某些部分
雖會與紅色混色，但上緣仍保有乾淨
的黃色。

4. 顏色的明暗變化雖不激烈，但層次
相當豐富。塗上大量飽和色後，細節
就會消失，因此要等畫面乾了以後，
再畫上莖和葉子。

耐久綠

難度
★

顏色
岱赭
耐久綠
耐久藍
洋紅
鎘黃
鈷藍
土黃

筆刷
中號圓頭動物毛

紙張
300g 中紋紙

將對比色放在一起，可以增加彩色協調配色的豐富性。這個練習以紅、黃暖色系為基底，周圍的冷色調則扮演讓畫面更活潑生動的角色。

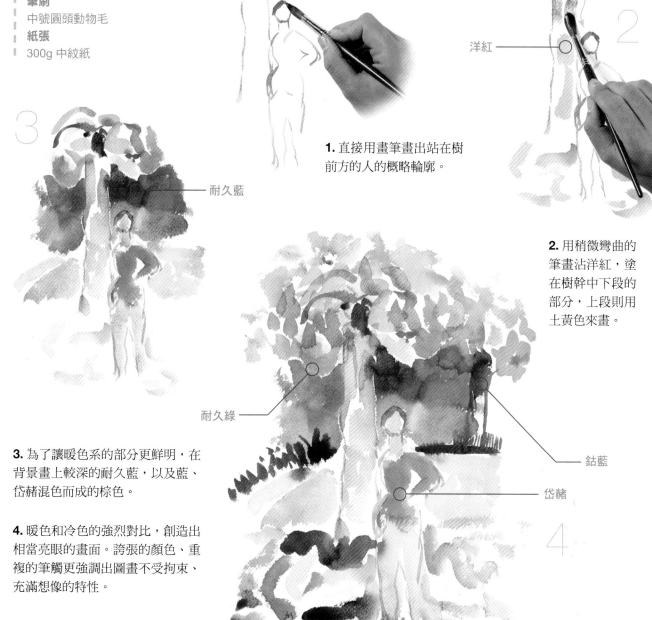

鎘黃＋土黃

洋紅

1. 直接用畫筆畫出站在樹前方的人的概略輪廓。

2. 用稍微彎曲的筆畫沾洋紅，塗在樹幹中下段的部分，上段則用土黃色來畫。

耐久藍

耐久綠

鈷藍

岱赭

3. 為了讓暖色系的部分更鮮明，在背景畫上較深的耐久藍，以及藍、岱赭混色而成的棕色。

4. 暖色和冷色的強烈對比，創造出相當亮眼的畫面。誇張的顏色、重複的筆觸更強調出圖畫不受拘束、充滿想像的特性。

協調配色／冷色調的協調配色

難度
★
顏色
樹綠
岱赭
耐久藍
筆刷
中號圓頭動物毛
紙張
300g 中紋紙

藍、籃紫、灰和深綠都是冷色系中必要的顏色。這些顏色用在這個練習中，就會是一幅冷色調的水彩畫（不用對比色）。我們選擇最不相近的色調來突顯主題，並保持畫面的協調色彩。

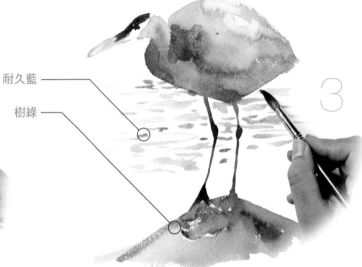

耐久藍

樹綠

3. 兩隻腳用與畫頭部相同的顏色，所站之處則用樹綠上色。水面用不同明度的藍色小短線來呈現。

岱赭＋耐久藍

1. 我們必須正確畫出鳥的身形，因為沾濕畫紙後，就只會用岱赭及耐久藍的混色來上色。

2. 鳥的頭部的紙張保持乾燥，用較飽和的身體色塗在頭部，喙則是用稀釋過的淡岱赭。

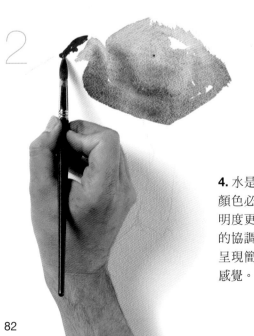

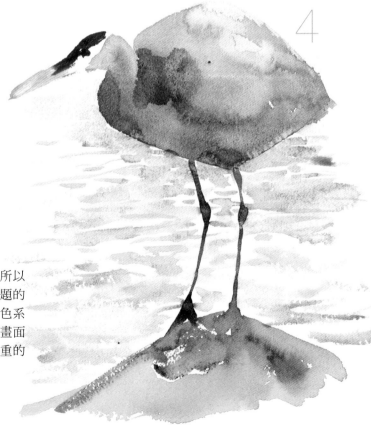

4. 水是背景，所以顏色必須比主題的明度更低。冷色系的協調配色讓畫面呈現簡單、穩重的感覺。

難度
★
顏色
翠綠（Emerald green）
鈷紫
耐久藍
筆刷
中號圓頭動物毛
紙張
300g 中紋紙

這個練習是以明亮的顏色來豐富以藍色為基礎色的冷色調畫面，所以顏色呈現並不真實——以鮮明的藍來達到冷色調色彩協調畫面，淡綠中透出一點溫暖感。

1. 不需先打草稿，大筆畫上藍色和綠色。水分要多，蠟燭的地方留白。

2. 在剛剛上色的地方畫上輪廓，顏色不要過深，待畫面乾了以後才將水果畫上去。

翠綠

耐久藍

3. 燭台兩旁用飽和的鈷紫上色。

4. 背景類似聖誕裝飾造型的主要功能，只是要利用深色突顯鮮明的協調色。

鈷紫

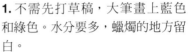

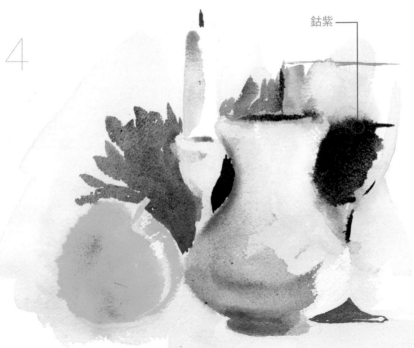

難度
★★

顏色
耐久綠
岱赭
鎘橘
洋紅
鈷藍
耐久藍

筆刷
中號圓頭動物毛

紙張
300g 中紋紙

同時用到暖色調和冷色調的顏色，卻不打算擇一作為主色調時，就必須在這些顏色中創造對比和結合的效果。這個練習會用到許多不同的色調，它們的顏色變化強烈是因為幾乎沒有混色的情形。

1. 仔細畫出魚和水草的輪廓，接著先用岱赭混一點鎘橘畫水草。

2. 用耐久綠畫其它非棕色的水草。用紙團將部分葉和莖的顏色吸掉，製造出從水上看進水底的模糊感。

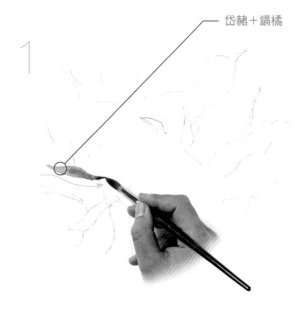

岱赭＋鎘橘

耐久綠

鈷藍＋耐久藍

我們用吸水紙來除去部分顏料，製造出主題顏色不規則的質感，就像這個範例中，用這種技方法製造出從水上看進水底的感覺。

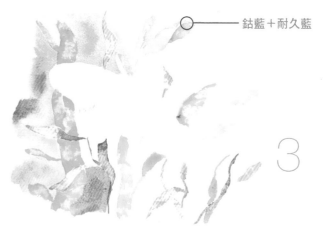

3. 將水草間留白部分沾濕，塗上耐久藍及鈷藍的混色。注意，小心避開魚的輪廓。

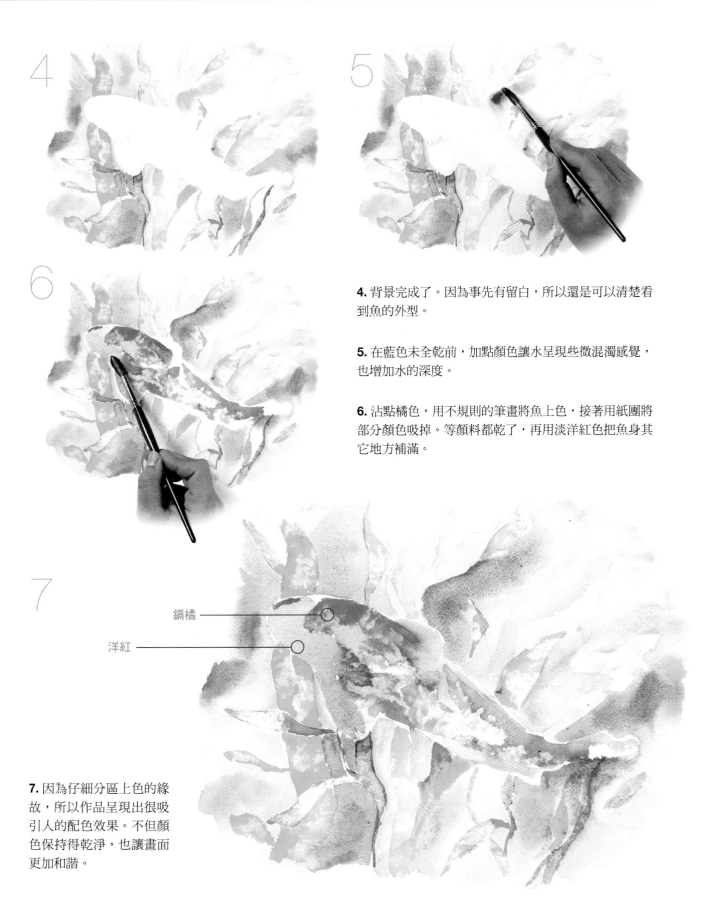

4. 背景完成了。因為事先有留白，所以還是可以清楚看到魚的外型。

5. 在藍色未全乾前，加點顏色讓水呈現些微混濁感覺，也增加水的深度。

6. 沾點橘色，用不規則的筆畫將魚上色，接著用紙團將部分顏色吸掉。等顏料都乾了，再用淡洋紅色把魚身其它地方補滿。

鎘橘

洋紅

7. 因為仔細分區上色的緣故，所以作品呈現出很吸引人的配色效果。不但顏色保持得乾淨，也讓畫面更加和諧。

難度
★★
顏色
岱赭
群青藍
筆刷
中號圓頭動物毛
紙張
300g 中紋紙

中性色是將冷色調和暖色調混合所得出的結果，顏色通常為棕色系或灰色系，至於偏向暖色調或冷色調，則是取決於由何種色調來主導混色。這張畫作是以單一色調完成，由暖色的岱赭和冷色的群青藍混合而成。

1

岱赭＋群青藍

2

3

1. 岱赭及群青藍的混色會依照稀釋程度和混和比例，呈現出偏紅或偏藍的棕色。用飽和的顏色畫第一筆，以及船身在水面的深色倒影。

2. 將顏料稀釋後續畫湖水，再沾點深棕色在倒影邊，製造出波浪的效果。

3. 用筆桿尖端在未乾的畫面上畫幾筆代表雜草的深色線條，船身上也畫一些。

4

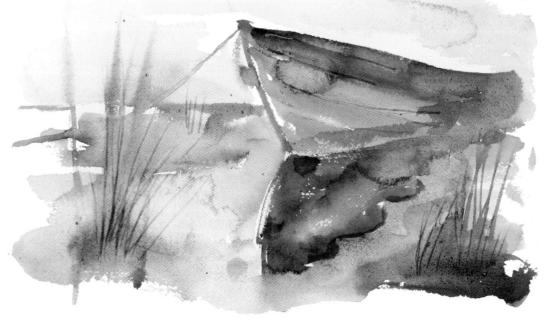

4. 這種隨性的上色方式以及顏色的一致性，強烈表現出陰天起波瀾的水面。

難度
★★
顏色
群青藍
焦赭
筆刷
中號圓頭動物毛
紙張
300g 中紋紙

這個練習不需要混色，圖畫中的彩色效果自然產生和諧的中性色。看似中性的兩種色調其實是相互對比的，因為在濕潤的紙上顏料會自由擴散。顏色暈染製造出模糊的效果，並且和顏料色調一起產生出灰濛濛的印象。

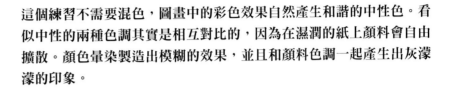

1. 上色前先沾濕紙張，好讓顏料一沾上去就立刻暈染開來。

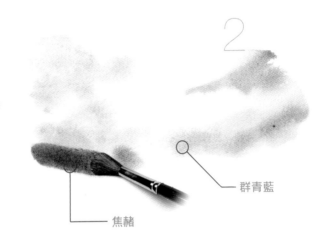

焦赭

群青藍

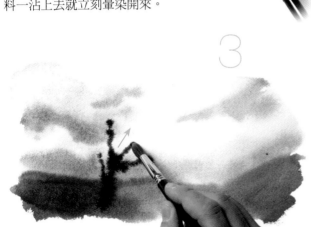

2. 用淡彩簡單地畫過天空，使畫面變亮。藍色自始便帶有模糊且中性的色調。

3. 趁畫面未乾以前，用飽和的焦赭在畫面下方上色，再用同樣的顏色畫樹。樹枝的部分因為天空未乾，所以會有模糊的效果。

4. 雖然沒有混色，但濕畫創造出的模糊氣氛，正好表現出介於暖色和冷色協調配色的中性色調。

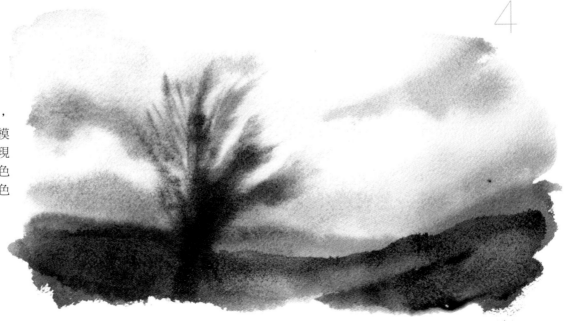

難度
★
顏色
群青藍
岱赭
筆刷
中號圓頭動物毛
紙張
300g 中紋紙

這個練習會使用第 86 頁用到的中性色，但此處會用多一點藍色，讓它偏向冷色調，正適合表現貓咪灰色毛皮的明暗。

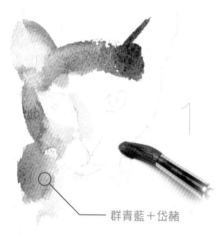

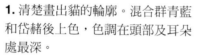

群青藍＋岱赭

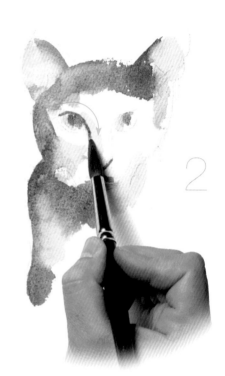

1. 清楚畫出貓的輪廓。混合群青藍和岱赭後上色，色調在頭部及耳朵處最深。

2. 用深色描出眼睛和眼珠，如果顏色過重，就用乾淨的筆沾水稀釋。

4. 這一幅單色水彩畫因為暖色調的明暗點綴，畫面變得豐富起來，其中灰色調強調出貓毛的柔軟和顏色。

3. 脖子處單純用岱赭畫過，強調出貓身上的冷色調。因為畫紙未乾，所以顏色會暈染開來。

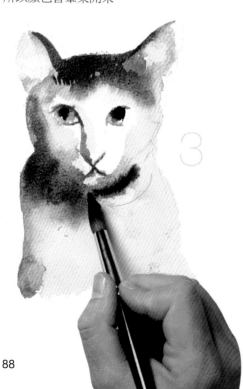

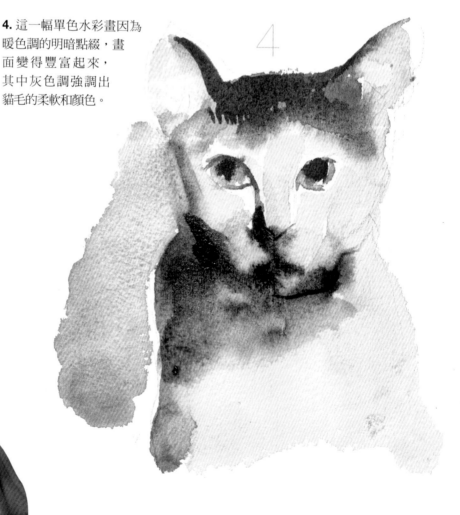

難度
★
顏色
土黃
岱赭
筆刷
中號圓頭動物毛
紙張
300g 中紋紙

單色能更精確表現色調中的整體和諧感，因此，這個練習中的色彩組成是色調，而非顏色。此處使用和諧的褐色調來表現秋天的主題，再加入土黃，增加以岱者為主色彩的色調範圍。

1. 先將樹幹、樹枝和草的草圖畫好，用很透的土黃及岱赭混色上底色，接著用筆尖沾岱赭塗畫樹枝。

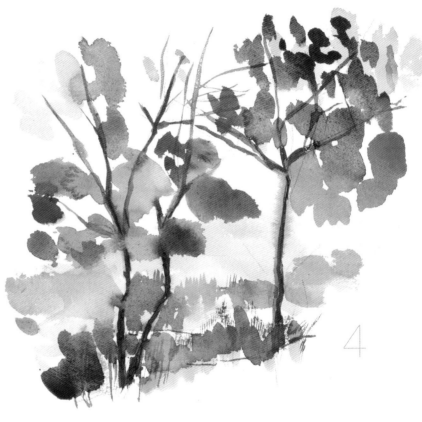

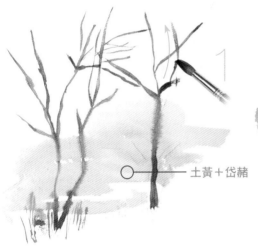

土黃＋岱赭

2. 將畫筆壓扁畫出樹葉，讓顏色自然呈現不同深淺的岱赭。

3. 稀釋顏料，讓樹葉有不同造型的變化。

4. 前景的顏色要比遠方的顏色深，樹下的草也要比背景的顏色深。豐富的色調讓畫面更加生動，也彌補原本單色的單薄。

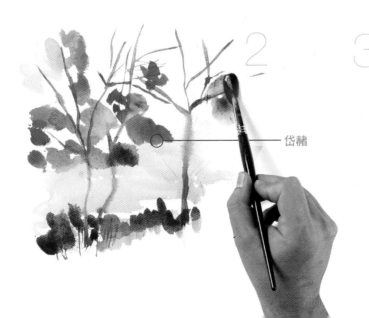

岱赭

難度
★★
顏色
群青藍
岱赭
生赭（Raw umber）
筆刷
小號圓頭動物毛
中號圓頭動物毛
紙張
300g 中紋紙

要讓冷暖色系能和諧地配色，需要調整彼此的明度，亦即藉由提高或減少明度，使顏色對比與色調對比一致。在這個練習中，我們利用前面學過的吸水紙團點吸技巧來做這些調整。

群青藍＋岱赭

1. 利用群青藍及岱赭混色的紫色調上底色，貝殼最多陰影的部分要沾很多水來畫。

岱赭

2. 用岱赭點在部分的貝殼表面上。

3. 立刻用乾布壓在紙上，吸乾多餘的顏料。

4. 畫完整個貝殼後，將開口部分的深色調畫上去。

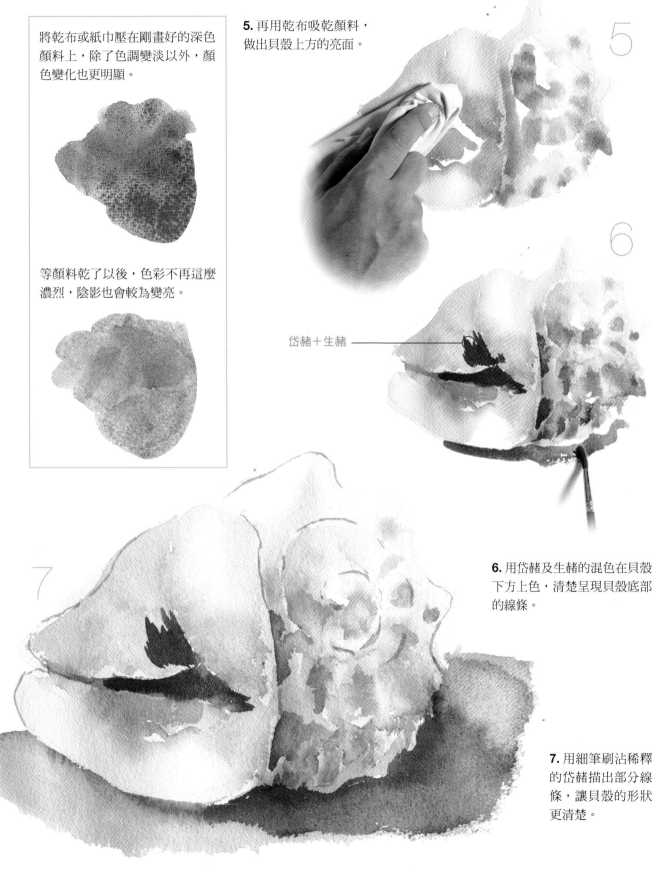

將乾布或紙巾壓在剛畫好的深色顏料上，除了色調變淡以外，顏色變化也更明顯。

等顏料乾了以後，色彩不再這麼濃烈，陰影也會較為變亮。

5. 再用乾布吸乾顏料，做出貝殼上方的亮面。

岱赭＋生赭

6. 用岱赭及生赭的混色在貝殼下方上色，清楚呈現貝殼底部的線條。

7. 用細筆刷沾稀釋的岱赭描出部分線條，讓貝殼的形狀更清楚。

難度
★

顏色
天藍
耐久紅
鈷紫

筆刷
中號圓頭動物毛

紙張
300g 中紋紙

水彩畫的色彩協調配色經常是畫家直覺的產物，而非事先計畫好的。這個練習中吸引人的和諧色彩，就是將暖色系疊在冷色系的背景之上，再加上中性色彩，讓畫面更加完整。

1. 首先用大量天藍加水上色，上面再畫上一筆紅色。這裡不需先畫草圖，因為上色以後，「形狀」自然就會出現了。

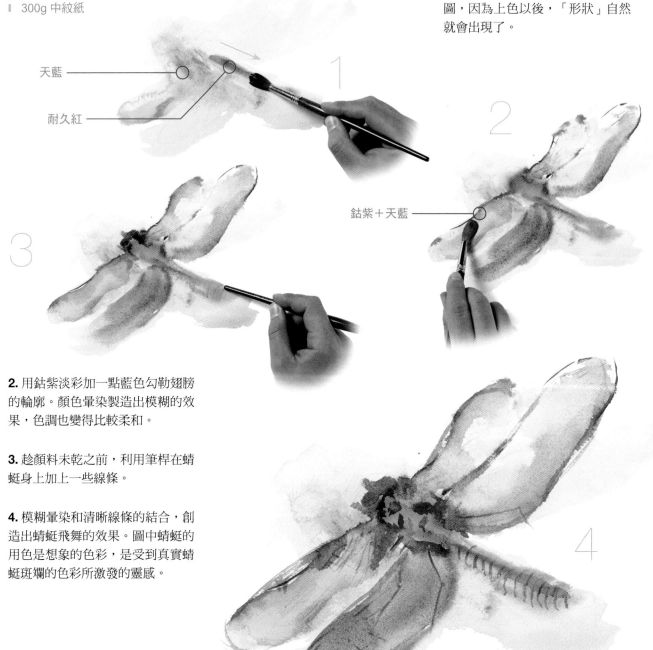

天藍

耐久紅

鈷紫＋天藍

2. 用鈷紫淡彩加一點藍色勾勒翅膀的輪廓。顏色暈染製造出模糊的效果，色調也變得比較柔和。

3. 趁顏料未乾之前，利用筆桿在蜻蜓身上加上一些線條。

4. 模糊暈染和清晰線條的結合，創造出蜻蜓飛舞的效果。圖中蜻蜓的用色是想象的色彩，是受到真實蜻蜓斑斕的色彩所激發的靈感。

難度
★★
顏色
鎘黃
岱赭
群青藍
洋紅
筆刷
中號圓頭動物毛
紙張
300g 中紋紙

當冷暖對比清楚、區塊鮮明時，畫面就會有一種清新的概略圖效果。在這個練習中，我們要學習如何利用這種效果來表現主題。圖中的冰淇淋雖是暖色系，但我們用鮮明的冷色系來做對比。

1. 草圖很重要，尤其是盤子和冰淇淋的輪廓，因為所有的顏色必須根據它上色。先將冰淇淋上半部上色，讓櫻桃的洋紅色暈染到未乾的鎘黃上。

2. 先上色香草口味的部分，以確保是岱赭暈透到黃色顏料中，而非相反的情況。

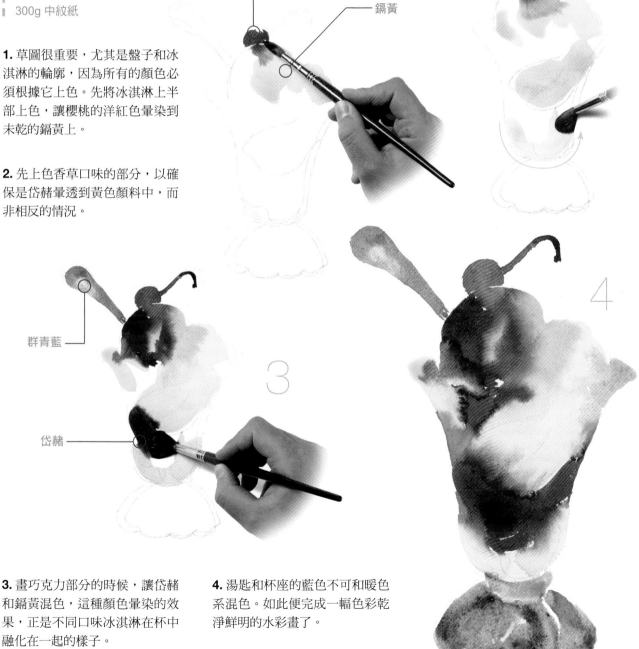

洋紅

鎘黃

群青藍

岱赭

3. 畫巧克力部分的時候，讓岱赭和鎘黃混色，這種顏色暈染的效果，正是不同口味冰淇淋在杯中融化在一起的樣子。

4. 湯匙和杯座的藍色不可和暖色系混色。如此便完成一幅色彩乾淨鮮明的水彩畫了。

難度
★
顏色
岱赭
鎘橘
鎘黃
樹綠
群青藍
筆刷
中號圓頭動物毛
紙張
300g 中紋紙

印象派畫家通常都用冷色系畫陰影，與暖色系以及較明亮的顏色形成對比。在這個練習中，我們會按照這個準則來用色。冷色系和暖色系的對比相當明顯——所有陰暗色都加入藍色，而明亮部分則是用暖色調表現。

1. 先畫好草圖，用淡鎘橘畫遮陽棚，再利用筆尖部分將邊緣畫好。

2. 用飽和的鎘橘和鎘黃畫水果，加上群青藍來表現水果的陰影。

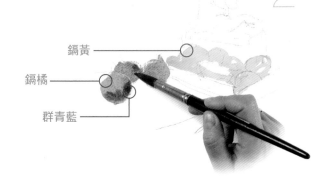

鎘橘

鎘黃
鎘橘
群青藍

3. 冷色系包圍暖色系，更突顯物體的存在感。水果映在桌面的陰影，用飽和一點的藍色來畫。

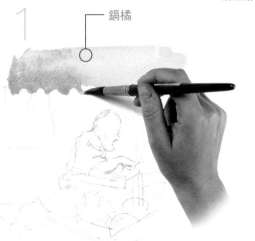

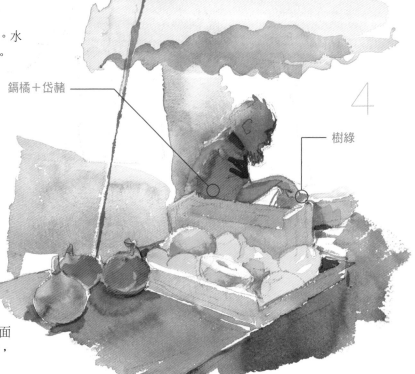

鎘橘＋岱赭

樹綠

4. 等遮陽棚的顏料乾了以後，用藍色塗上內面的陰暗處。用鎘橘畫人物，用岱赭來畫明暗，最後簡單勾勒人物的五官。

除了常用的方法之外，多數時候也可用暖色系來呈現陰暗的區域。在這個練習中，人物背對光線，所以臉部是暗的，而牆面溫暖的反射也使陰影色調更溫暖強烈。以留白來呈現受光線直射的背部，與正面陰影形成明顯的對比。

難度
★
顏色
岱赭
耐久紅
群青藍
筆刷
中號圓頭動物毛
大號扁頭合成毛
紙張
300g 中紋紙

耐久紅 ——
群青藍 ——

1. 將畫面沾濕後，以耐久紅畫毛衣最暗的陰影部分，群青藍則用在中段半陰暗之處。光線直射的地方留白，背景則用淡群青藍上色。

2. 背景看似「破碎」的筆觸，呈現出牆壁凹凸不平的質感。畫筆的顏料和水分不能多，才能達到這種效果。

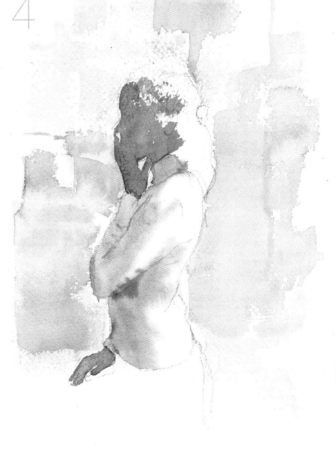

3. 臉部用飽和的紅及岱赭混色上色，再用圓筆刷描繪身形的細節。

4. 臉部和手部用飽和的暖色上色，與背景的強烈對比，呈現出非常真實的明暗效果。

—— 耐久紅＋岱赭

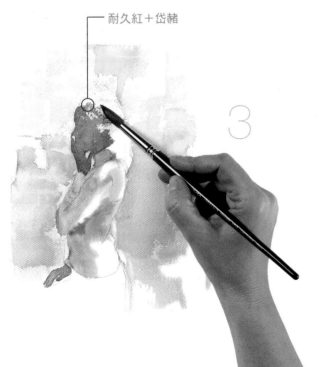

難度
★★
顏色
岱赭
洋紅
耐久綠
群青藍
天藍
筆刷
小號圓頭動物毛
中號圓頭動物毛
大號扁頭合成毛
紙張
300g 中紋紙

我們可以利用暖色系和冷色系的連續對比色彩平面，創造出光線和陰影的效果。這裡指的是，物體和形狀的顏色為對比色的色彩平面。在這個練習中，我們利用純色區域來強調光影，並創造出各種的對比。

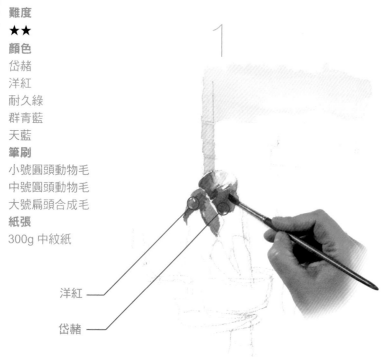

洋紅

岱赭

1. 主題草圖畫好後，用洋紅上色頭巾的部分，臉部則用岱赭，再加一點洋紅在臉上加深。

2. 用岱赭將剩下的皮膚上色；一旁吊掛的衣服用耐久綠加一點天藍上色。此處以明亮的淺色對照人物的暖色調。

耐久綠＋天藍

3. 這裡則是用溫暖明亮的桃紅瓶子對比冷色調的深藍色盆子。

我們可以善用筆桿，將顏色邊界區分出來。用筆桿將顏料「推」到草稿邊線的地方，讓兩色之間沒有留白，避免破壞顏色的連續性。

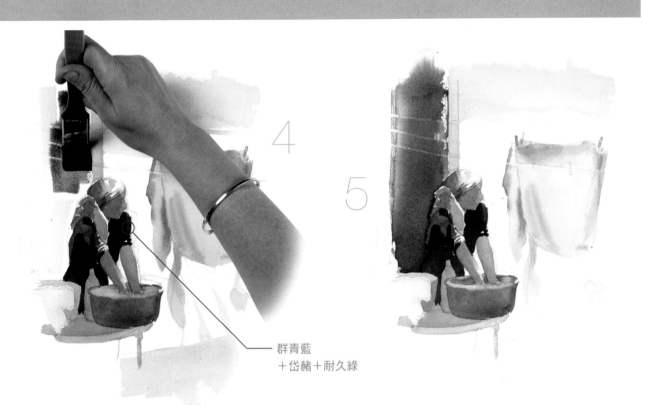

群青藍
＋岱赭＋耐久綠

4. 接著用扁頭筆畫人
物身後的暗色背景，
其顏色和女人身上的
衣服相同。

5. 明亮、昏暗、暖
色、冷色區域交互
上色，創造出光線
充足的戶外空間。

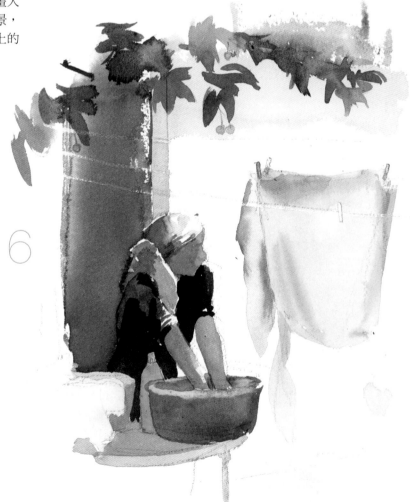

6. 在前景加上樹葉
能增加空間感。色
彩周邊的留白，製
造出畫面上空間和
空氣的流動感。

難度

★

顏色

岱赭

洋紅

樹綠

耐久紅

群青藍

鈷紫

筆刷

中號圓頭動物毛

紙張

300g 中紋紙

想製造出主題的立體感和體積，或是光線和陰影時，如果不想調色，又想盡可能保持色彩的單純，就可以利用互補色調來達到這個目的，這個練習中，我們是使用紅色和綠色之間的對比色來示範。

耐久紅

樹綠

岱赭＋洋紅

1. 將草圖畫好後，我們用耐久紅來畫第一顆水果，陰影的部分加一點綠色進去。另一顆綠色（樹綠）的水果強調兩者的對比效果。

2. 先將畫紙沾濕再用很淡的亮紅塗上哈密瓜。

3. 為了強調純色調之間的對比，我們將盤子塗上群青藍。

群青藍

4. 最後以鈷紫畫盤子的陰影。

鈷紫

98

難度
★
顏色
岱赭
耐久紅
鈷藍
筆刷
小號圓頭動物毛
中號圓頭動物毛
紙張
300g 中紋紙

如同這個範例中的迷霧，其光線和陰影最細微難分的效果，就是用中性色系呈現的，這些顏色為冷暖色系或是互補色的融合。完成的結果就是在類似偏冷的灰色系中，加上單純色調的點綴。

1. 畫完草圖並沾濕畫紙後，塗上非常淡的洋紅及鈷藍的混色。畫面下方則塗上比較飽和的藍及岱赭混色。

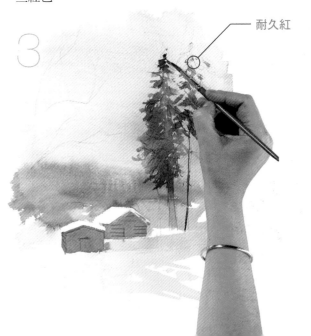

岱赭＋鈷藍

2. 屋頂留白，屋子外牆則混和鈷藍和耐久紅後上色。

耐久紅＋鈷藍

3. 用先前的灰為杉樹上色，顏色要飽和，而且要等顏料乾了才上色。在樹頂點上一些紅色。

耐久紅

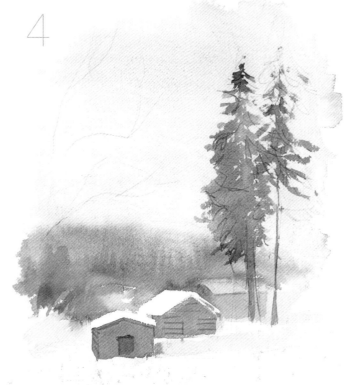

4. 照在樹頂那溫暖且鮮明的光線所製造出的光影，讓這幅迷濛的風景畫更添活潑的氣息。

難度
★★
顏色
岱赭
洋紅
焦赭
鈷藍
筆刷
大號扁頭合成毛
小號圓頭動物毛
紙張
300g 中紋紙

我們常用水彩畫來表現潮濕表面上映出的倒影，例如雨後的景象。以陰天的海邊景色為例，漁人映在潮濕沙灘上的倒影屬於冷色調，清透的光影與暗沉暖色調的前景形成對比。

岱赭＋鈷藍

1. 簡單畫個草圖。畫紙保持乾燥，在天空輕輕刷上岱赭和鈷藍色。

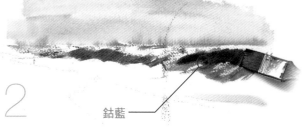

鈷藍

2. 單用鈷藍色，以不規則筆觸表現波濤洶湧的海浪，並以自然留白來表現浪峰的泡沫。

岱赭＋洋紅＋焦赭

3. 以畫天空的技巧來畫沙灘。下筆時，記得在海浪間留白來表現沙灘上的泡沫。前景以飽和的岱赭、洋紅、焦赭調色來畫。

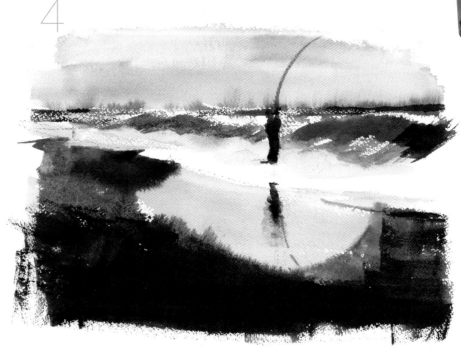

4. 最後用細筆在未乾的沙灘上畫上漁人的倒影，讓顏料輕輕地暈開。你也可以試著畫出漁人的身形，不過要等顏料乾以後，再調和藍色及焦赭上色。

難度
★
顏色
焦赭
鈷藍
筆刷
大號扁頭合成毛
紙張
300g 中紋紙

要表現天空的明亮感，就需要雲朵的襯托。雲朵讓光線有了變化，其體積也讓天空產生空間感和明暗度，而這種效果的祕訣，就在於不規則且隨性的留白。

焦赭＋鈷藍

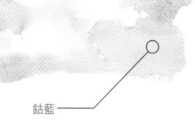

2. 用低彩度的藍色勾勒雲朵的邊緣，在部分留白處刷上顏色。

鈷藍

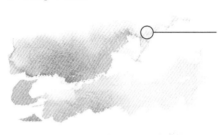

1. 在藍色中加一點焦赭調出藍灰色，在不規則的筆刷之間留白。畫天空時不需畫草圖，隨性的筆刷才能畫出雲朵的效果。

焦赭＋鈷藍

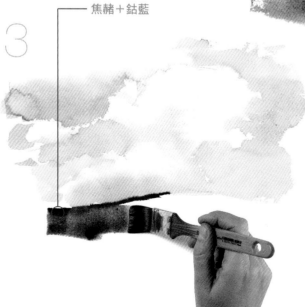

調和藍色及深棕色來畫地平線；儘管刷上大量的顏色，不需顧慮細節。

4. 地面和天空顏色強烈的對比，讓這幅畫表現出輕盈的空間明亮感。

難度
★★
顏色
鎘黃
鎘橘
耐久紅
天藍
岱赭
筆刷
大號扁頭合成毛
紙張
300g 中紋紙

水面上的光影是水彩畫家百畫不厭的主題。在波動的表面上，陰影和倒影稍縱即逝，但水彩的流動特性讓我們得以輕易畫出，如同這個主題這麼不規則又高透明性的效果。

1. 首先用淡淡的鎘橘及鎘黃混色塗上畫面。趁顏料未全乾，在底下再加上一些天藍。

2. 等顏料全乾後，才將鎘橘及耐久紅的混色塗在橋下暗處。

鎘橘＋鎘黃

鎘橘＋耐久紅

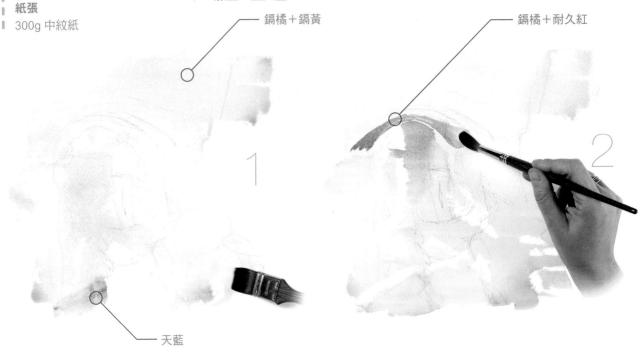

天藍

3. 用溫暖的淡粉紅和橘色為背景上色。加一點藍在橋的顏色，做出冷色調。用飽和的紅和黃畫船內部，突顯前景。

畫在已乾畫面上的鉛筆線條，讓不需上色的物體也有了形象。線條本身足以表現對主題而言重要但不需強調的事物，這樣可以避免過度加工畫面。

4. 暖色調畫完換冷色調上場；
天藍和岱赭混成的灰非常適合
表現畫面中最暗的陰影。

天藍＋岱赭

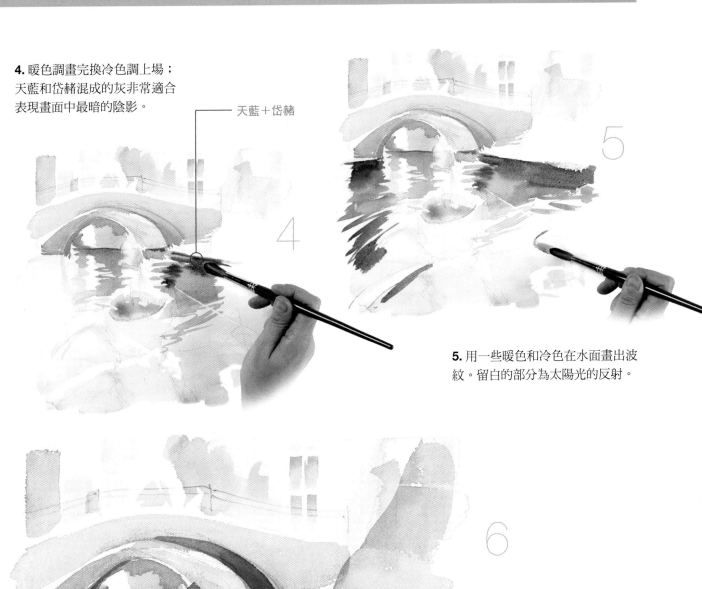

5. 用一些暖色和冷色在水面畫出波
紋。留白的部分為太陽光的反射。

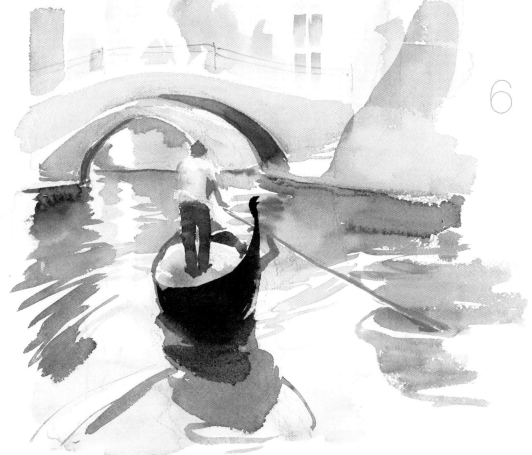

6. 冷暖色的交替
使用，以及光線
陰影（船身最暗
處及其倒影）的
運用，表現出水
的明亮特性，也
增加視覺的效果。

難度
★★
顏色
岱赭
焦赭
耐久紅
天藍
群青藍
筆刷
中號圓頭動物毛
紙張
300g 中紋紙

桌巾上的留白呈現陽光照射在物體上，所製造出來的完整且銳利的對比。我們只在皺褶處畫上陰影，小孩身上的顏色則突顯出光線的亮度。

1. 桌子用淡岱赭上色，打濕背景後，用群青藍加一點岱赭上色，就能創造出基本的和諧色調。

2. 畫面都乾了以後，才上色褲子（耐久紅）和桌巾陰影（岱赭）。

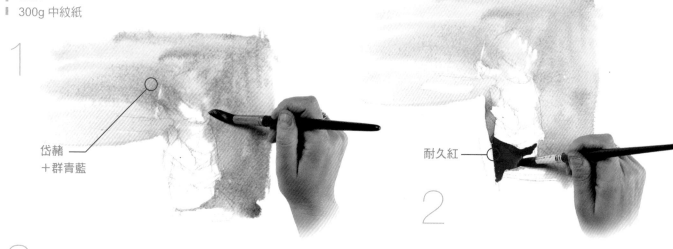

岱赭 ＋群青藍

耐久紅

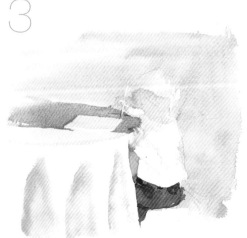

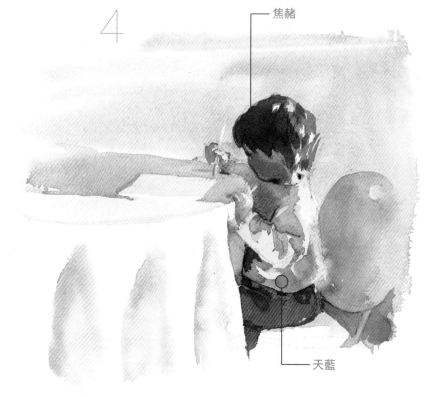

焦赭

天藍

3. 將孩子在畫的紙張留白，創造光亮的區域。

4. 用不同明暗度的天藍畫小孩的上衣來表現皺褶；頭髮以岱赭上色，最深色的部分則用焦赭來畫。桌巾皺褶以淡岱赭上色。

難度
★
顏色
岱赭
洋紅
群青藍
焦赭
筆刷
中號圓頭動物毛
大號扁頭合成毛
紙張
300g 中紋紙

背光的物體看起來就像是淺色背景上的黑色剪影。由於鴨毛是白色的，我們在極暗的背景襯托下為陰影上色並且融合，並在脖子附近和頭部畫上對比色。灰色調之間的對比運用，創造出明亮的效果。

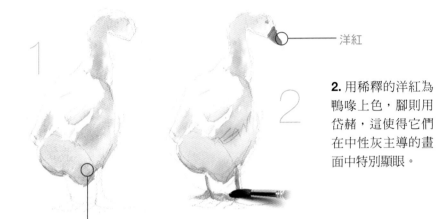

洋紅

2. 用稀釋的洋紅為鴨喙上色，腳則用岱赭，這使得它們在中性灰主導的畫面中特別顯眼。

1. 將淡淡的群青藍及岱赭的混色在輪廓中上色，這個偏冷色系的中性灰也突顯出鴨身上明亮和背光的部分。

岱赭＋群青藍

岱赭＋群青藍＋焦赭

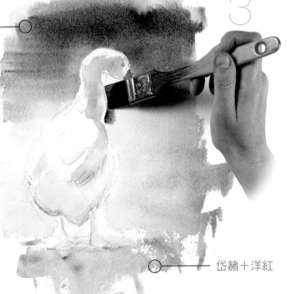

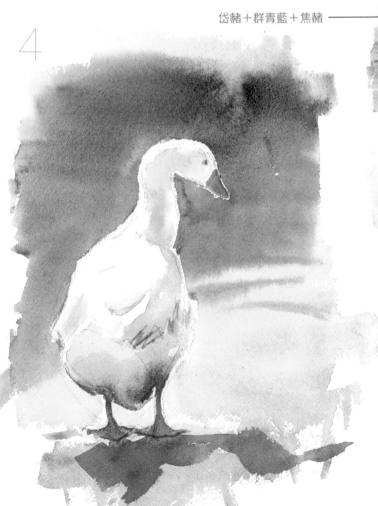

岱赭＋洋紅

3. 選用飽和的群青藍、岱赭、焦赭所調出近黑的深灰色為背景上色，地面則用淡岱赭及洋紅的混色上色。

4. 在身上加幾筆羽毛的細節。鴨子在地上的陰影（飽和的岱赭上色）強調出明亮的效果。

難度
★★
顏色
鎘黃
岱赭
洋紅
樹綠
耐久綠
群青藍
天藍
筆刷
中號圓頭動物毛
大號扁頭合成毛
紙張
300g 中紋紙

夕陽西下時，天空和景色都會產生很特殊的光線變化。在這個練習中，我們將學習如何表現這個時候的光線——強烈夕陽光下的枝葉輪廓。輕鬆的畫面搭配色彩的豐富性，創造出充滿生命力和微妙變化的一幅水彩畫。

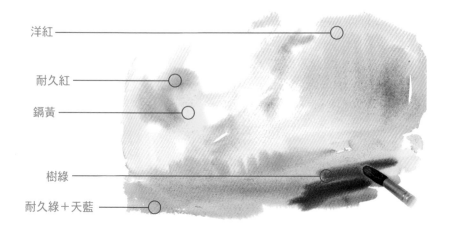

洋紅
耐久紅
鎘黃
樹綠
耐久綠＋天藍

1. 先濕潤畫紙，後續顏色才能自由地擴散和融合。先用稀釋的洋紅打底，稍後會上紅和黃色來創造出橘色調；畫面下半部用耐久綠和樹綠上色。

2. 顏料乾了以後，塗上群青藍、洋紅及岱赭的深混色，畫出背景的樹叢。

3. 用扁刷一角沾灰、紅色，以不同方向上色，這些筆觸就是樹枝的形狀。

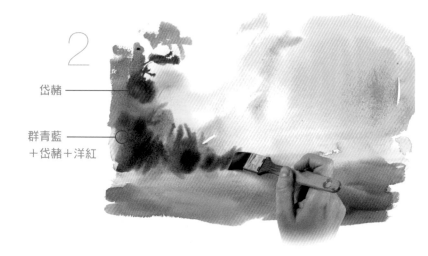

岱赭
群青藍
＋岱赭＋洋紅

在畫以大範圍色彩為基調的主題時，若想表現不規則的色調，最有用的方式就是以扁刷呈 Z 型移動，畫出寬幅的鋸齒線條。

4. 前景的樹用藍色、樹綠及岱赭的混色來畫，顏色愈深愈好。

5. 用圓筆沾深樹綠畫一些樹葉，來表現深色前景的近距離感。

最淺和最深色調之間的對比，因為冷暖色系的對比而更加明顯，從而畫出景深的感覺，同時明亮度也加強了這種效果。

難度
★
顏色
鎘黃
鎘橘
岱赭
群青藍
筆刷
中號圓頭動物毛
紙張
300g 中紋紙

乾筆上色技巧是指以幾乎沒有稀釋的顏料來上色，每一筆都會將畫紙的質感表現出來，這樣的質感效果用在這個練習中最適合不過，因為紙張的質感可以將小雞毛絨絨的樣子表現出來。

1. 畫好小雞輪廓後，用很厚的黃色顏料上色，畫紙不規則的質感會隨筆刷畫過而一一顯現。

鎘黃

用鎘橘再次刷過乾筆上色的地方。

鎘橘

3. 作畫的過程和主題一樣，都相當簡單。

鎘黃＋群青藍

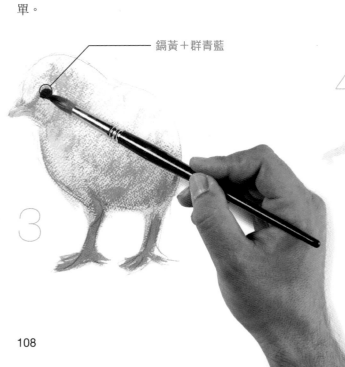

岱赭＋群青藍

4. 將稀釋的岱赭及群青藍的混色為地面上色，加上陰影，製造畫面穩定的感覺。

難度
★
顏色
鎘黃
洋紅
天藍
筆刷
小號扁頭合成毛
中號圓頭動物毛
紙張
300g 中紋紙

在這個練習中，乾筆上色的破碎筆觸創造出玻璃杯的透明感。這個過程很簡單：用幾乎不加水的顏料上色時，紙張的質感就會顯現出來，顏色之間也會有許多小小的留白空間。

鎘黃＋洋紅

畫好主題後，為杯子（洋紅畫杯身，藍色畫底座）、吸管（藍）、柳橙片（橘）上色。

天藍

2. 在柳橙片上畫上線條，在杯子上畫圓弧線條表現杯型。

鎘黃

洋紅

愈往上洋紅色稀釋得愈淡。每次稀釋都要將畫筆吸乾才上色，保持我們所要的質感。

4. 杯子底座用更淡的藍色上色，和杯子上半部明顯區隔開來。

109

難度
★★
顏色
生赭
鈷紫
天藍
洋紅
筆刷
大號扁頭合成毛
小號圓頭動物毛
紙張
300g 中紋紙

就像這個練習一樣，用幾近全乾的扁刷畫過紙張能創造出氣候不佳的效果。雨、風、霧等等，都可以輕易用這種技巧來表現。想更強調這種氣氛，還可以利用單一冷色調的混色來呈現。

混合天藍、鈷紫和生赭，以扁刷畫出不規則的筆畫，表現出潮濕風又大的氣候。

2. 稀釋洋紅後為雨傘上色，呈現雨傘在大雨中模糊的形狀；在傘周圍加上一些乾筆觸。

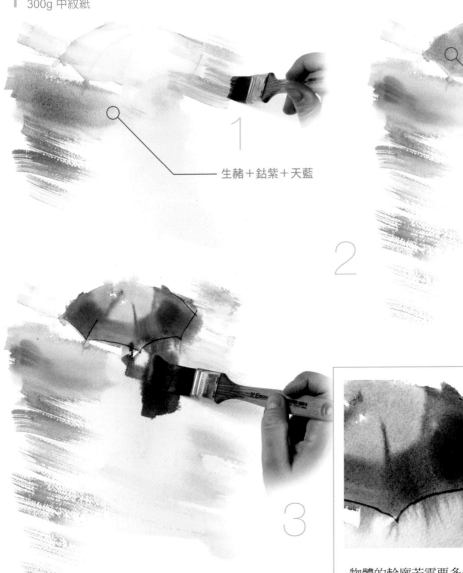

生赭＋鈷紫＋天藍

洋紅

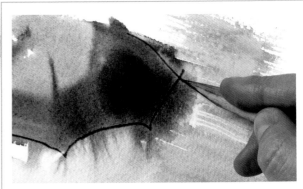

物體的輪廓若需要多一點細節時，我們可以用筆桿尖端或蘆葦桿來描出線條。線條在紙張上會形成凹痕，抑制顏料的擴散，自然地畫面也更加清晰。

3. 用比較飽和的顏色畫出人形，不需要刻意畫出細節和陰影。

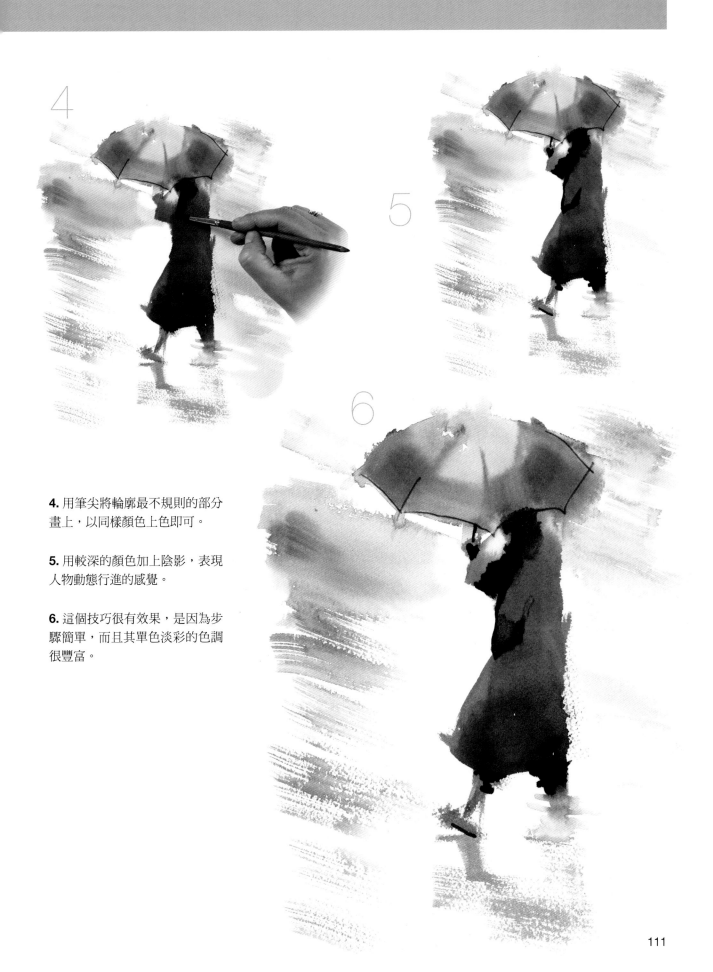

4. 用筆尖將輪廓最不規則的部分
畫上，以同樣顏色上色即可。

5. 用較深的顏色加上陰影，表現
人物動態行進的感覺。

6. 這個技巧很有效果，是因為步
驟簡單，而且其單色淡彩的色調
很豐富。

難度
★
顏色
岱赭
樹綠
耐久綠
群青藍
天藍
筆刷
小號扁頭合成毛
大號扁頭合成毛
紙張
300g 中紋紙

紙張和乾筆上色技巧的結合，可以創造許多可能性，其中之一就是畫出植物的一致性。這個練習中以棕櫚樹為主角，除了乾筆畫出樹幹和葉子的質感，其它部分則用一般的水彩技巧完成。

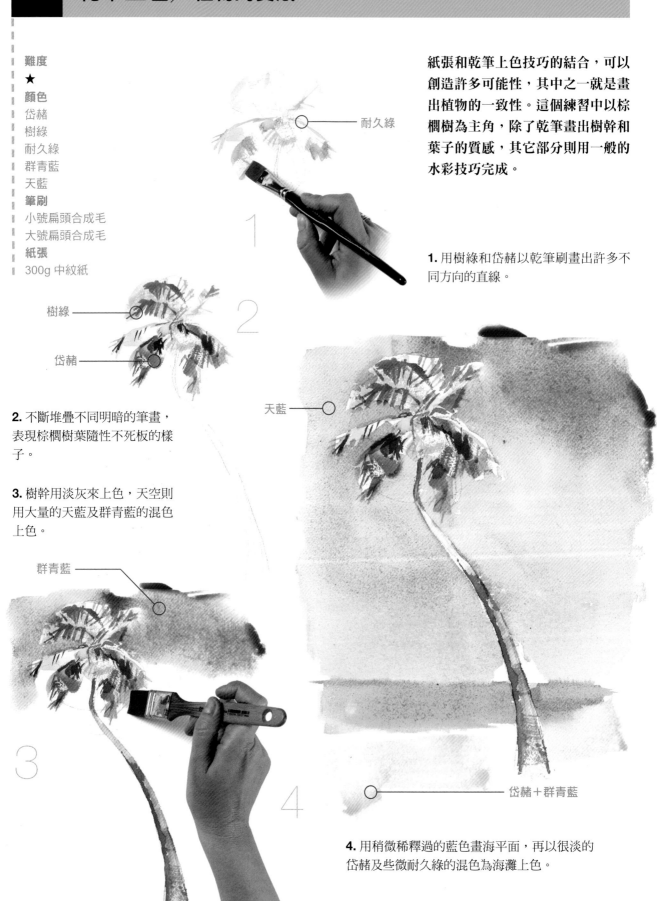

耐久綠

1. 用樹綠和岱赭以乾筆刷畫出許多不同方向的直線。

樹綠

岱赭

2. 不斷堆疊不同明暗的筆畫，表現棕櫚樹葉隨性不死板的樣子。

3. 樹幹用淡灰來上色，天空則用大量的天藍及群青藍的混色上色。

天藍

群青藍

岱赭＋群青藍

4. 用稍微稀釋過的藍色畫海平面，再以很淡的岱赭及些微耐久綠的混色為海灘上色。

難度
★

顏色
鎘橘
岱赭
群青藍

筆刷
小號扁頭動物毛

紙張
300g 中紋紙

這個範例是發揮乾筆上色技巧的絕佳題材──用色不多，筆觸也相當簡潔；乾筆上色讓水彩畫呈現出類似草圖的效果，尤其是這個練習，讓我們看到筆觸比用色更重要的一面。

1. 畫好草圖，接著用岱赭及群青藍的混色為筆桿的金屬部分上色。

岱赭＋群青藍

2. 筆桿用岱赭上色，刷毛則用鎘橘及岱赭的混色。乾筆刷在這個步驟裡留下筆觸。

4. 幾筆極淡的藍及岱赭混色就可以呈現容器的透明感。

3. 每一筆顏色都代表了筆的不同區塊。

鎘橘＋岱赭

岱赭

難度
★★
顏色
岱赭
洋紅
鈷紅（Cobalt red）
群青藍
鈷藍
筆刷
中號圓頭動物毛
紙張
300g 中紋紙

以畫筆沾濃厚的顏料加上乾筆上色的技巧時，水彩就成為一種不透明的媒介，尤其是運用深色時更是如此。在這個練習中，畫筆在紙上不好將顏料畫開，而且比起用一般上色法，此處的顏料更能表現出一致性。

1. 暫時不畫頭部，用淡鈷藍將公雞的形體畫出來。

使用很濃的顏料比較容易勾勒出另一淡彩色塊的邊緣，也能讓畫面呈現更加飽和的顏色。

鈷藍

2. 用很飽和的紅色畫出公雞的頭部。

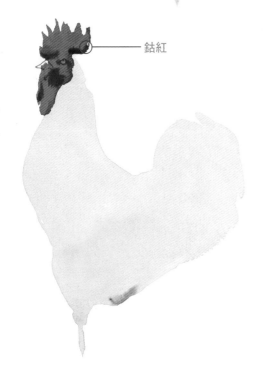

鈷紅

3. 身上色調較深的部分用岱赭、洋紅及群青藍的混色上色，其中也加上一些飽和岱赭的筆畫。

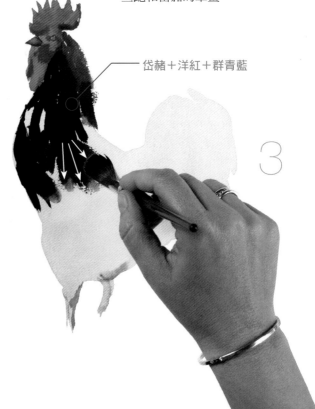

岱赭＋洋紅＋群青藍

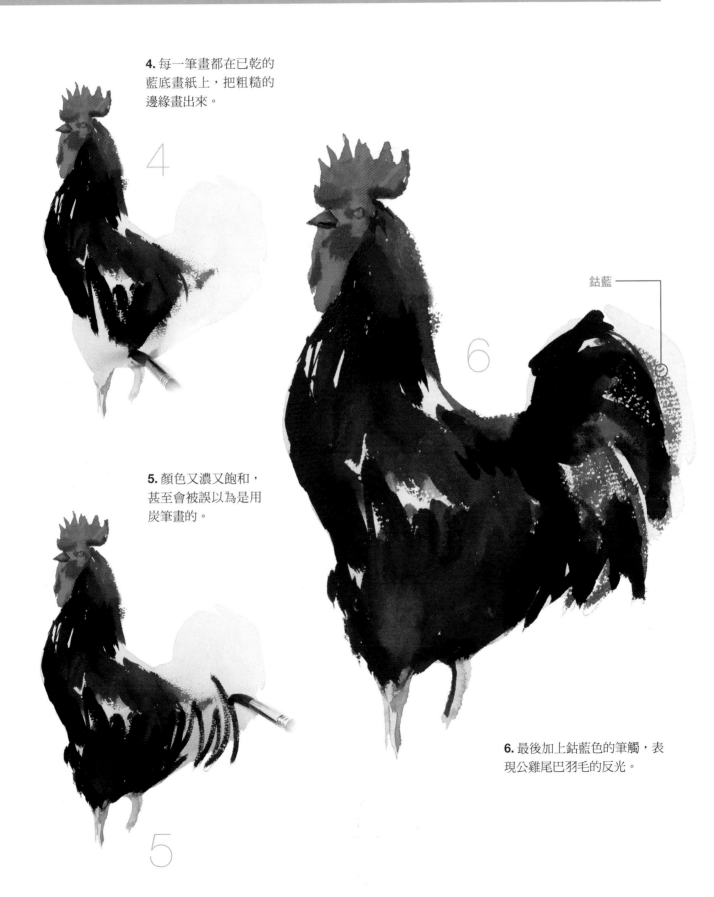

4. 每一筆畫都在已乾的藍底畫紙上，把粗糙的邊緣畫出來。

5. 顏色又濃又飽和，甚至會被誤以為是用炭筆畫的。

鈷藍

6. 最後加上鈷藍色的筆觸，表現公雞尾巴羽毛的反光。

難度
★
顏色
鎘黃
岱赭
鎘紅
筆刷
中號圓頭動物毛
紙張
300g 中紋紙

用乾筆上色的顏料因為水分不足，不會在紙張上擴散開來，也因此有利於應用點狀畫法，也就是用點、壓方式上色的方法。此處我們利用這個畫法來表現秋天的樹。

岱赭

1. 用岱赭畫樹幹和樹枝，細細的樹枝以筆尖來畫。

2. 用黃色顏料點出一個區塊，接著再疊上鎘紅。此處並非使用混色，而是堆疊出橘色的效果。

3. 若想點出更小的點，就讓筆刷更乾一些，此外，紙張的質感有助於創造出模糊的效果。

4. 在不同的地方交互使用紅及黃的混色，用幾乎不濕潤的畫筆在紙上塗抹，來達到效果。

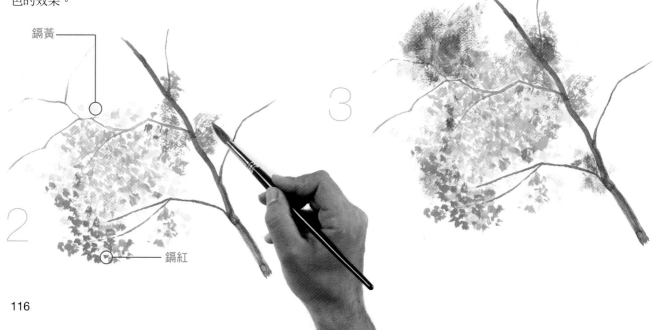

鎘黃

鎘紅

難度
★
顏色
岱赭
樹綠
耐久綠
耐久紅
群青藍
天藍
筆刷
中號圓頭動物毛
中號扁頭合成毛
紙張
300g 中紋紙

用乾筆畫的線條看起來和素描的線條一樣，這種技巧可以製造出像彩色鉛筆、炭筆、粉彩筆一樣的素描效果。這也是快速完成圖畫的一種方法，最重要的，就是形狀安排要保留隨性的感覺。

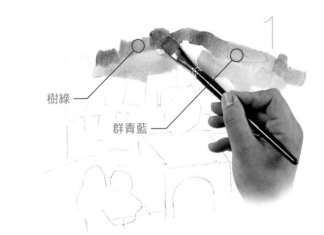

樹綠

群青藍

耐久紅

耐久綠

天藍

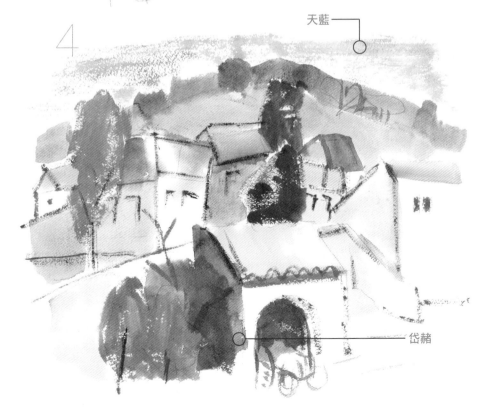

岱赭

1. 用鉛筆簡單素描，從風景上方開始上色。顏色分別使用群青藍及岱赭混色的灰、群青藍，以及添加了些藍色的樹綠。

2. 暖色屋頂之間和拱門下的暗處，都加上冷色系的顏色。

3. 用很乾的耐久綠來塗樹頂，讓紙張的粗糙質感透出來。

4. 用筆尖沾不同的顏色加上線條。這些線條強調出草圖和素描的感覺，有別於一般的水彩畫。

難度
★★
顏色
岱赭
群青藍
天藍
筆刷
小號圓頭動物毛
中號圓頭動物毛
大號扁頭合成毛
紙張
300g 中紋紙

淡彩上色加上強調質感的乾筆技巧是很吸引人的組合。在這個練習中，我們試著將畫筆從濕塗到乾刷一筆到底。這兩種效果之間的對比，顯示出畫法上很大的自由度，也是迅速、直接決定外型和顏色的方法。

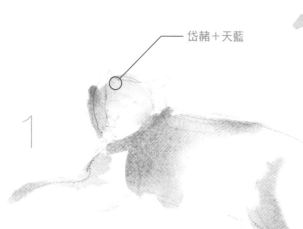

岱赭＋天藍

2. 用扁刷沾上飽和的相同顏料，加強在脖子和頭部附近的陰影。

1. 貓咪的草圖畫好後，以天藍和一點點岱赭部分上色。最淺色的貓毛要留白。

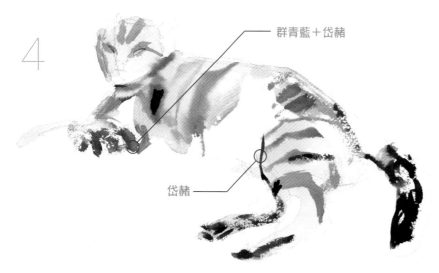

群青藍＋岱赭

岱赭

3. 等顏料乾了以後，用飽和的岱赭及群青藍的混色為腳上色，所產生的質感表現出貓毛和腳爪的感覺。

4. 用圓頭筆沾岱赭，在貓爪的地方加上細長的線條。

用相同的貓色將線畫到草圖邊緣處。

6. 完成了一幅整體感覺很棒的水彩畫。

用筆桿尖端可以將部分線條再畫仔細一點，紙張
凹陷的地方將顏料鎖住，讓細節更加清楚。

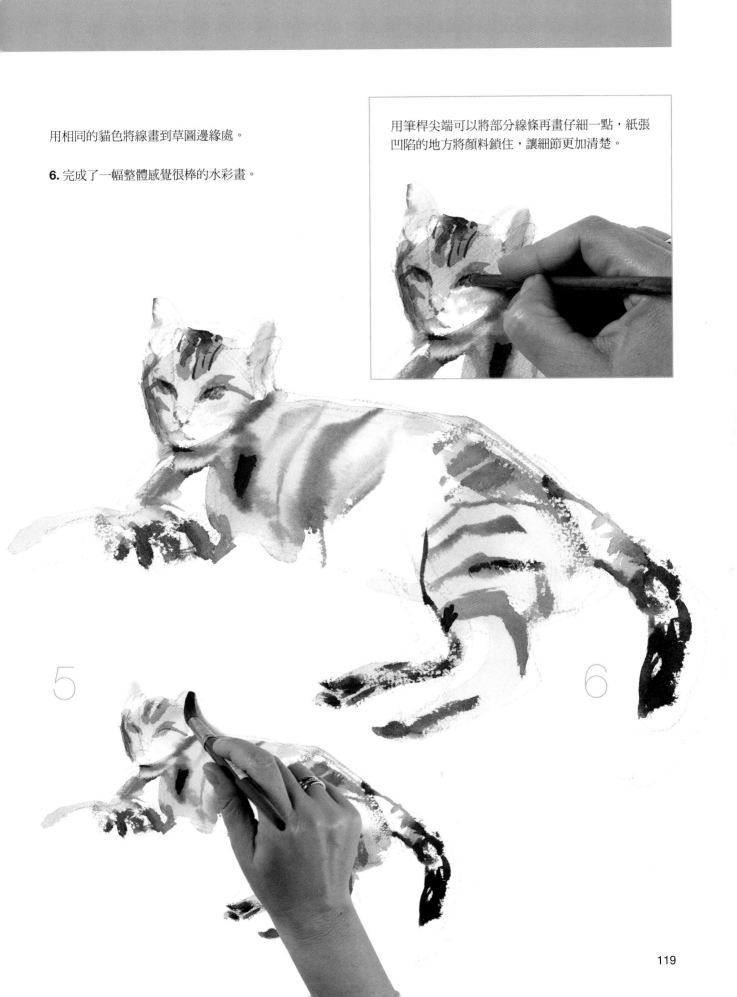

難度
★★

顏色
岱赭
耐久紅
群青藍
鈷紫
彩色蠟筆

筆刷
中號圓頭動物毛

紙張
300g 中紋紙

因為蠟的防水特性，畫中用蠟塗過的地方，顏色都不會脫落，和顏料接觸也不會變色。在這個練習中，我們先用彩色蠟筆畫一些裝飾，接著才用水彩上色。蠟筆的色彩鮮艷且精確，為這張畫的主題增添異國風情的元素。

1. 用蠟筆將人形畫好，接著用不同顏色的蠟筆畫衣服和帽子的上裝飾。

2. 用群青藍及岱赭混色的灰上色。水彩並不會影響到蠟筆的顏色。

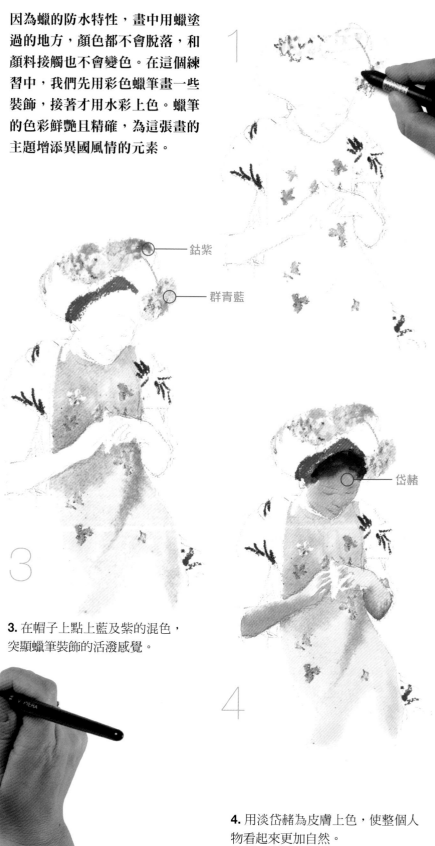

鈷紫

群青藍

岱赭

3. 在帽子上點上藍及紫的混色，突顯蠟筆裝飾的活潑感覺。

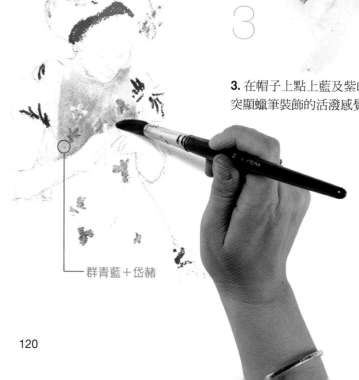

群青藍＋岱赭

4. 用淡岱赭為皮膚上色，使整個人物看起來更加自然。

蠟筆的功能取代了原本需要另外用飽和色彩裝飾的步驟,因為先留白再上色的方法,在需要描繪細節的主題中,難度太高。

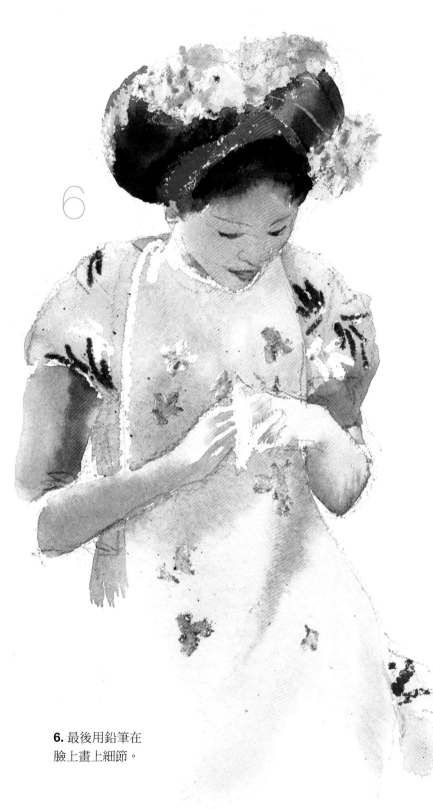

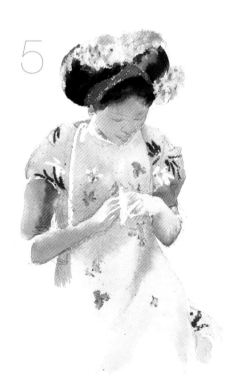

5. 色彩鮮豔又色調飽和的蠟筆使人物看起來更加柔和。兩者既是互補,也強調了彼此的功能。

6. 最後用鉛筆在臉上畫上細節。

難度
★

顏色
岱赭
樹綠
鈷紫
天藍
蠟筆或油性色鉛筆（白）

筆刷
中號圓頭動物毛

紙張
300g 中紋紙

白色蠟筆的使用相當於在畫紙上留白的效果。由於這次要留白的是畫面中的細節部分，但因為大小的關係，想以傳統技巧表現不容易，因而以白蠟筆代替傳統粉蠟筆，更能畫出精確的線條。

1. 草圖完成後，用白蠟筆在鴿子腳上畫上幾筆。

2. 最深的色調是由藍色、岱赭和綠色調和而成。深色調更能突顯出顏色較淺的鴿子。

3. 用紫色勾勒鴿子的線條，接著在內部交替使用藍色和深色。

4. 上了白蠟的部分在作畫過程不會受到影響，而深色背景也更能襯托鴿子的爪子。

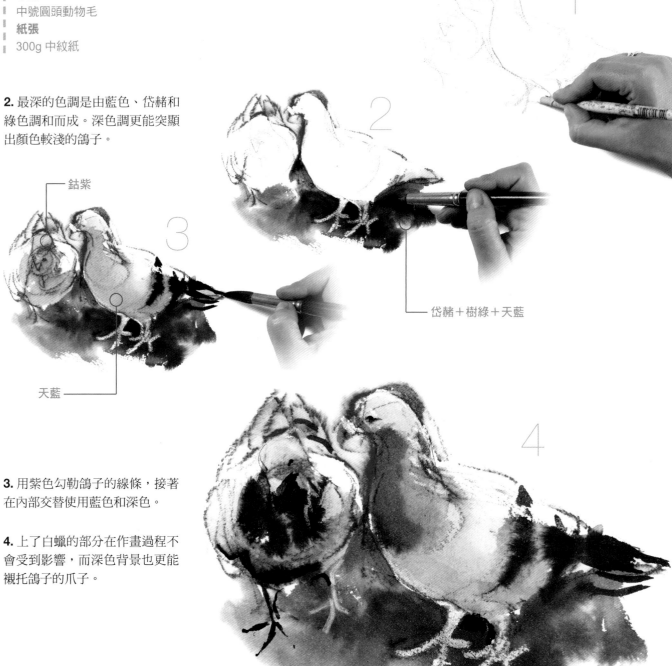

鈷紫

岱赭＋樹綠＋天藍

天藍

難度
★

顏色
鎘黃
耐久綠
耐久紅
群青藍
蠟筆（白、橘）

筆刷
中號圓頭動物毛

紙張
300g 中紋紙

白色蠟筆可用來加強水彩顏色的對比。即使大面積地塗上粉蠟筆，還是無法完全將畫面塗滿，一定會留下一些空隙，而水彩顏料往空隙中跑時，就會突顯粉蠟筆的顏色，創造出有趣的效果。

1. 畫好花盆的草圖後，用橘色蠟筆加上線條，再用白色蠟筆塗滿花瓣。

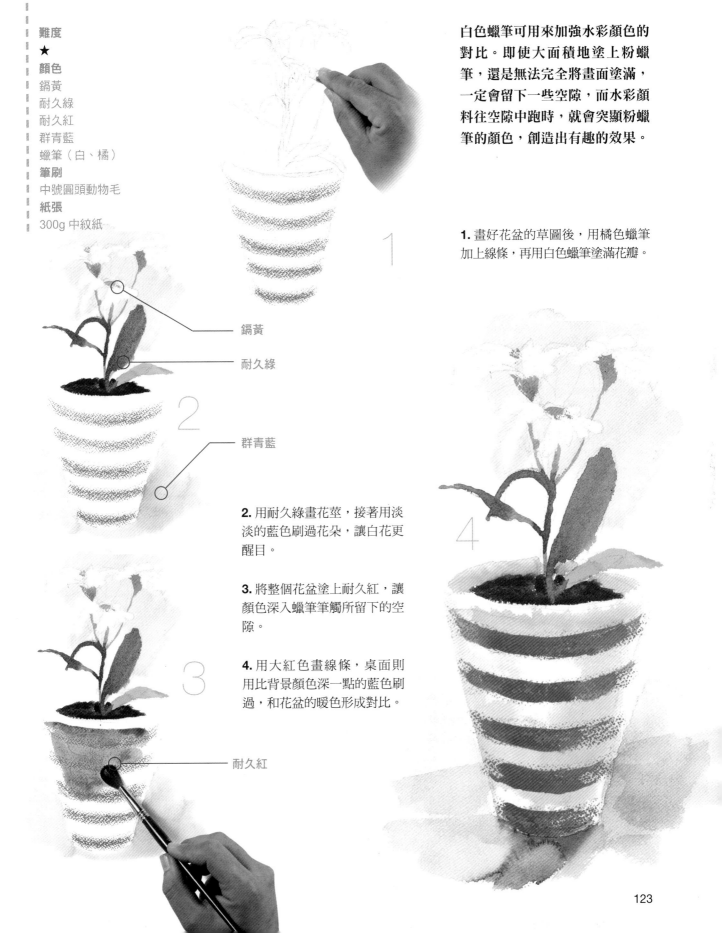

鎘黃

耐久綠

群青藍

2. 用耐久綠畫花莖，接著用淡淡的藍色刷過花朵，讓白花更醒目。

3. 將整個花盆塗上耐久紅，讓顏色深入蠟筆筆觸所留下的空隙。

4. 用大紅色畫線條，桌面則用比背景顏色深一點的藍色刷過，和花盆的暖色形成對比。

耐久紅

難度
★★
顏色
土黃
岱赭
樹綠
耐久紅
鈷藍
筆刷
中號圓頭動物毛
大號扁頭合成毛
紙張
300g 中紋紙

石膏是一種白色的液狀物，一般是在使用油性或水性顏料前，用它在畫布上打底。通常這是有壓力的基底，許多不同媒介都可以在上面作畫。畫紙塗上一層石膏後，要等它乾了才能開始畫。

1. 用扁刷將稍微稀釋過的石膏塗在畫紙上，等乾了以後就可以畫上馬的草圖。馬匹留白，背景用純鈷藍色上色。

鈷藍

2. 畫面會產生一些積水的現象，這時在畫面下方加上土黃，會出現很有氣氛的有趣暈染效果。

3. 尾巴的部分用耐久紅加一點土黃以乾筆技巧上色，馬身則用藍、岱赭及樹綠的混色來上色。

4. 馬身的顏色因為水分無法輕易地被畫紙吸收而產生積水，正好表現出馬身上的毛色變化。

土黃

鈷藍＋岱赭＋樹綠

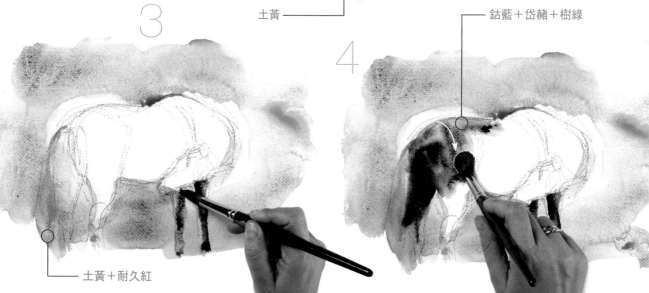

土黃＋耐久紅

水彩畫在石膏上的效果很特別，因為水分無法被紙張吸收，所以會產生小積水的現象，乾了以後會留下不規則的顏色痕跡。最後得出的質感相當有暗示性，而且顏色也很鮮明活潑。

5

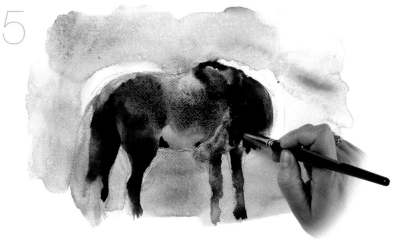

5. 在鬃毛和胃部上最深色處，可以增加鈷藍和岱赭的量，調和出不透明的顏色。

6. 這個練習中，顏色的分佈也需要一點運氣。因為紙張失去吸水功能，顏色堆積的地方在乾了以後，會呈現較深色的不規則效果。

6

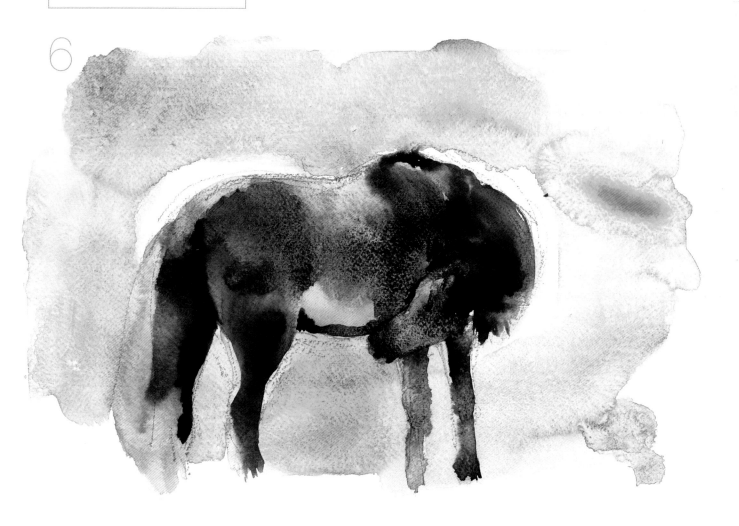

難度
★
顏色
岱赭
群青藍
天藍
水粉彩條（紅、藍、黑）
筆刷
中號圓頭動物毛
紙張
300g 中紋紙

水粉彩和蠟筆不同之處在於，水粉彩的顏料並非完全有黏著性，會部分溶於水，讓筆觸有顏色的變化。這種半水溶性的特性在這個練習中，會導致破碎不規則的效果。這裡沒有使用很多顏色，因為明暗自然會因為水彩和水粉彩的融合而產生漸層的效果。

1. 先用三種顏色的水粉彩條將景物畫好，接著畫上樹枝。

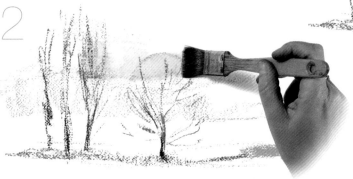

2. 用筆刷沾乾淨的水刷過畫面時，部分水粉彩顏料會將水染色，創造出一種灰藍的顏色，很適合這裡的天空。

3. 後方留白處是遠方的高山，前景則用天藍混一些岱赭來上色。

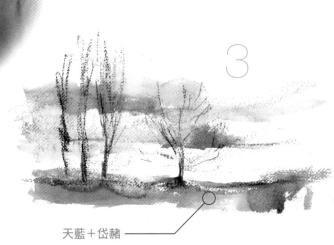

天藍＋岱赭

群青藍

4. 再回到未乾的畫面，用水粉彩添加一些線條來強化對比。完成這幅畫所需的時間不多，但卻給人一種清新有活力的感覺。

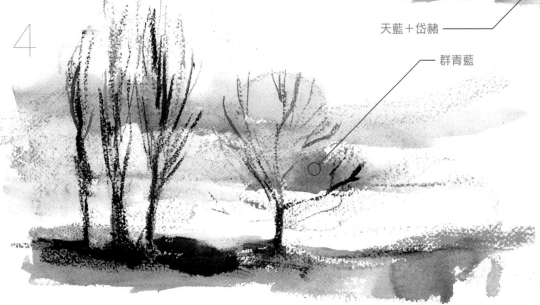

難度
★★
顏色
土黃
岱赭
耐久綠
天藍
彩色蠟筆
筆刷
小號圓頭動物毛
中號圓頭動物毛
紙張
300g 中紋紙

開始畫這張圖之前，先用硬毛刷為畫紙塗上一層白膠。白膠乾了以後會留下刷子的痕跡，之後再以水彩上色時，就會創造出一種粗糙且不規則的質感。

1. 草圖畫好後，用蠟筆畫出鐵罐上的細節。用天藍和岱赭為背景上色，讓兩色自然地融合。顏色會突顯畫紙上的粗糙質感。

岱赭　　　天藍

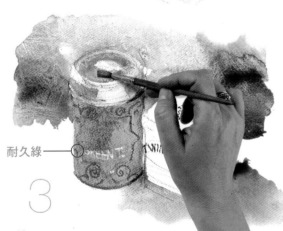

耐久綠

2. 等顏料漸乾，以白膠製造出的質感會更明顯。

3. 把罐子塗上綠色後，白色的蠟筆線條仍是一清二楚。

土黃

4. 顏色會自由流動，與它色融合，創造出色彩的一致性以及有氣氛的感覺，質感和明暗變化也都很豐富。

難度
★
顏色
洋紅
鎘紅
樹綠
天藍
彩色蠟筆（綠、藍）
筆刷
中號圓頭動物毛
大號圓頭動物毛
紙張
300g 中紋紙

松節油是一種用於油畫的有機溶劑。當松節油遇上水彩時，它會排除塗有松節油區域中的水分，使得顏料滑動。這個練習中，我們將松節油用在畫面深色的地方。

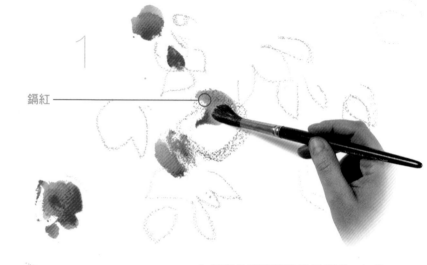

鎘紅

1. 用彩色蠟筆簡單畫好草圖，如此一來在作畫過程中，輪廓就可一直保持清晰。

2. 用水稀釋鎘紅和洋紅後，為玫瑰上色。

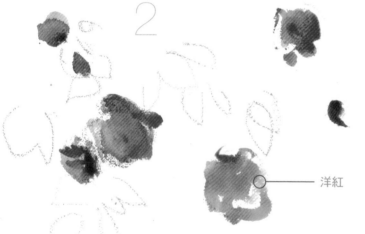

洋紅

洋紅＋天藍＋樹綠

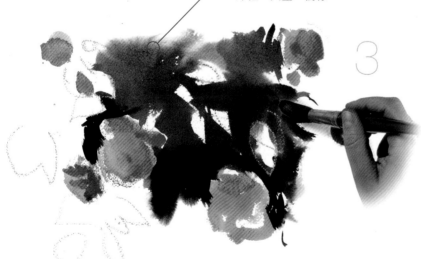

3. 背景的深色為洋紅、天藍及樹綠的混色。留白處待會要加上一些樹葉。

在未乾的顏料上塗上松節油的時候，水分就會往外散，因此可以創造出比底色更淡且帶有混濁色的感覺，讓最暗的色調變化更加豐富。

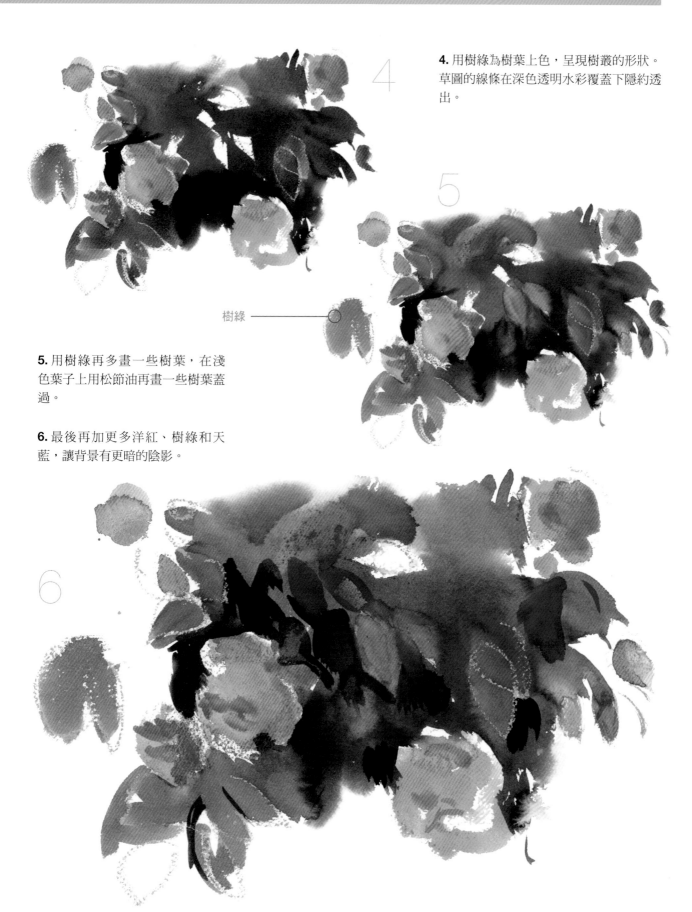

4. 用樹綠為樹葉上色，呈現樹叢的形狀。草圖的線條在深色透明水彩覆蓋下隱約透出。

樹綠

5. 用樹綠再多畫一些樹葉，在淺色葉子上用松節油再畫一些樹葉蓋過。

6. 最後再加更多洋紅、樹綠和天藍，讓背景有更暗的陰影。

難度
★
顏色
岱赭
生赭
天藍
中式墨水
筆刷
中號圓頭動物毛
大號扁頭合成毛
紙張
300g 中紋紙

墨水筆可以運用在作畫過程以及結束的時候。當墨水乾了後，它就是防水的了，所以有需要的話，可以用它來加強一些線條。在這個練習中，我們用墨水筆來畫線條及一些重要的細節。

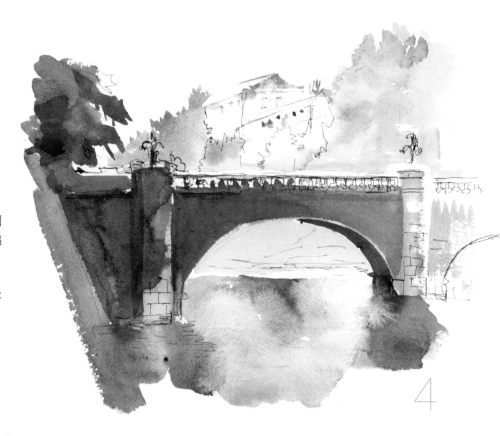

1. 鉛筆草圖畫好後，開始用扁刷沾天藍及岱赭的混色來上色，偏冷色系的灰就是這次的主色。

2. 畫的過程中就可以用墨水筆將細節畫上去。

3. 這個階段用的是圓頭筆刷。改變一下混色的比例，也可以加水創造不同明暗的灰色。

4. 用墨水筆畫上線條和細節，畫面最亮的部分有最多的細節描繪。

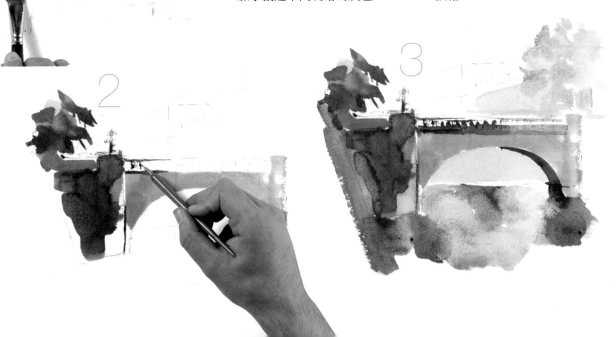

難度
★
顏色
洋紅
岱赭
群青藍
中式墨水
筆刷
中號圓頭動物毛
紙張
300g 中紋紙

墨水可以加水稀釋，因此只要水分充足，且比例上墨水少於水彩，那麼兩者合作的成效就會很好。在這個練習中，墨水線條有部分「汙染」了顏色，創造出很有趣的陰影。

1. 上色前先用墨水筆描洋蔥的線條。

2. 洋蔥的底色用洋紅和一點岱赭。有些許顏料會和墨水融合，創造出比較昏暗的色調。

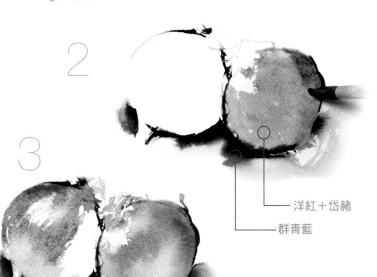

洋紅＋岱赭
群青藍

3. 洋蔥底部上色時，用畫筆將墨水線條沾濕，讓暈染往外擴散。

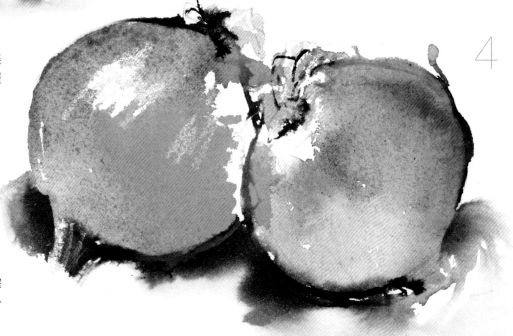

4. 最後加上一點稀釋的洋紅，加深原本粉紅的色調。

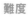

難度
★★
顏色
土黃
岱赭
生赭
耐久綠
耐久紅
群青藍
油性鉛筆（白）
筆刷
小號圓頭動物毛
中號圓頭動物毛
大號扁頭合成毛
紙張
300g 中紋紙

在濕畫紙上灑鹽，由於鹽會吸收水分，在畫作全乾後將鹽拍落，就會創造出很獨特的粗糙感和顆粒狀的痕跡，這個練習就是要用這種方法來呈現水景的背景。

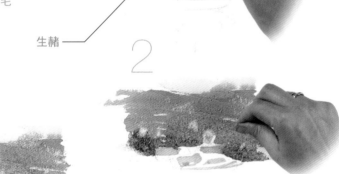

岱赭＋鈷藍

生赭

1. 用白色油性鉛筆重描過一些線條，作為背景顏色之間和水中留白的分隔線。

2. 在未乾的畫面上灑上大量的鹽，在水彩未乾以前，不要移動畫紙。

3. 背景中的中性色（生赭和耐久紅混藍色和岱赭）與海岸的亮色成對比，而船身的耐久紅則相當顯眼。

耐久紅

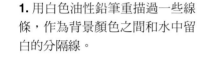

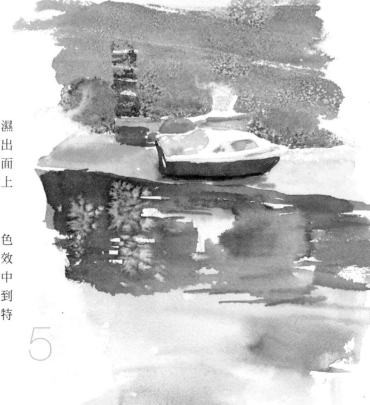

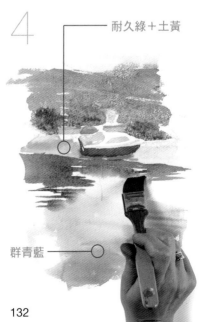

耐久綠＋土黃

4. 將紙張下方沾濕以後，用紅色畫出水中倒影，而水面下方則用群青藍上色。

5. 鹽在海水深色處創造出透明的效果。將鹽從畫面中除去後，就能看到它所創造出來的特殊質感。

群青藍

難度
★
顏色
鎘黃
鎘紅
群青藍
筆刷
竹筆
中號圓頭動物毛
紙張
300g 中紋紙

竹筆和一般沾水筆一樣，都是和墨水一起使用，但前者出水的連貫性和水彩筆比較相似，所以我們也可以用竹筆來上色，只是必須先將顏料和水調好，以便畫線時能夠保持一致性。

1. 蘋果草圖畫好後，以藍色調合一點紅色上色。筆尖沾上稀釋好的顏料，畫一些圓弧線條表現蘋果的渾圓外型。

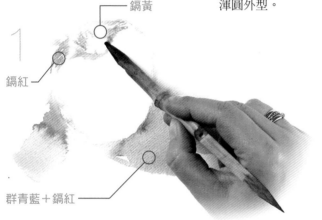

鎘黃

鎘紅

群青藍＋鎘紅

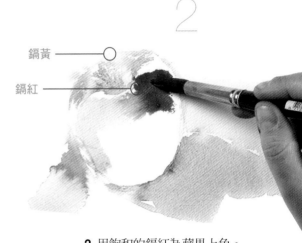

鎘黃

鎘紅

2. 用飽和的鎘紅為蘋果上色。

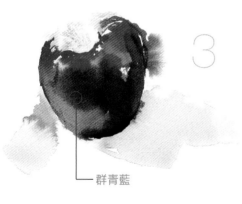

群青藍

3. 在中間的地方加上一些藍色，創造陰影的色調。

4. 再利用竹筆沾紅藍混色，畫上果蒂後就完成了。

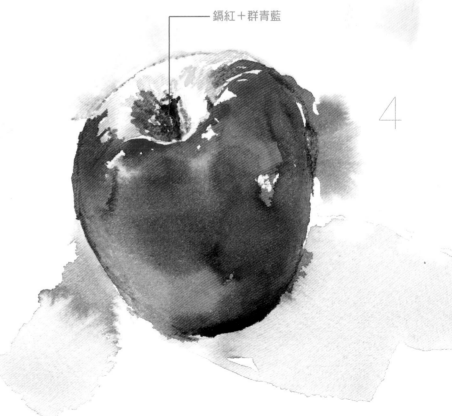

鎘紅＋群青藍

難度
★
顏色
生赭
岱赭
洋紅
筆刷
中號圓頭動物毛
中號扁頭合成毛
紙張
300g 中紋紙

如果使用的顏色十分飽和且不透明，那麼梳子就能在畫面上留下很清楚的痕跡。這個方式很特別，能將老鼠身上的毛髮質感呈現出令人驚奇又有趣的效果。梳子不需要壓得太緊，梳齒的密度要適中，才能得到想要的效果。

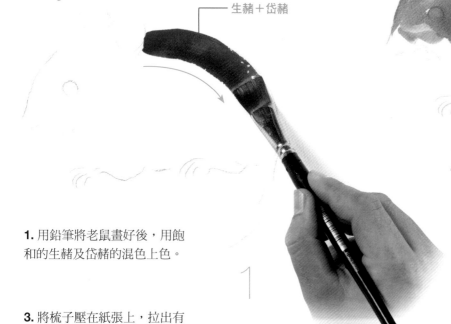

生赭＋岱赭

1

2

1. 用鉛筆將老鼠畫好後，用飽和的生赭及岱赭的混色上色。

2. 老鼠已經部分上色，接著用梳子梳出紋路。

3. 將梳子壓在紙張上，拉出有弧度的線條。要留意讓梳子的齒痕都很清晰。

4. 在老鼠身上和頭部加上不同的梳痕。這樣已經足以表現老鼠毛髮生長的方向了。

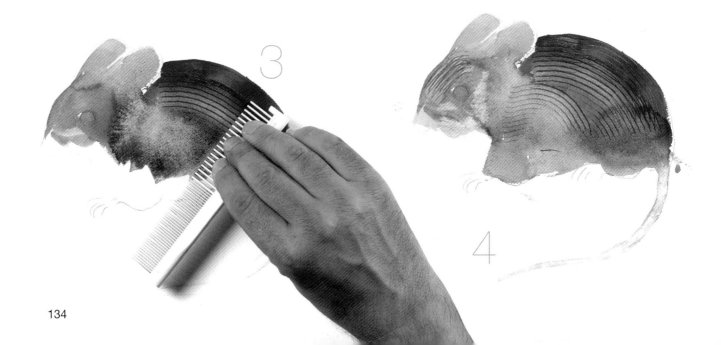

3

4

利用尖銳的東西所畫出的線是很確實的，因此在使用工具時，要小心別把紙張劃破了，尤其是在畫面未乾就刮上線條的時候。

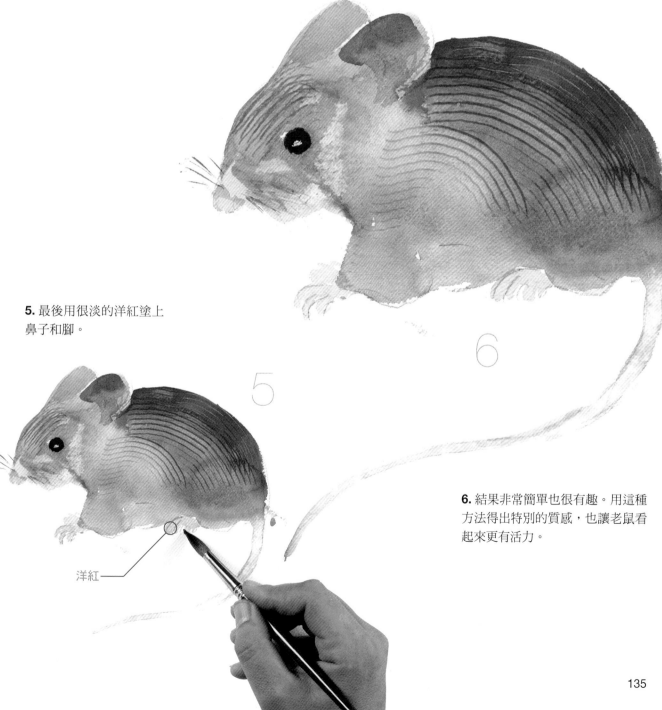

5. 最後用很淡的洋紅塗上鼻子和腳。

洋紅

6. 結果非常簡單也很有趣。用這種方法得出特別的質感，也讓老鼠看起來更有活力。

難度
★★
顏色
天藍
群青藍
鈷紫
生赭
耐久紅
筆刷
中號圓頭動物毛
中號扁頭合成毛
紙張
300g 光面紙

光面紙是水彩紙中最光滑的一種。你幾乎感覺不到紙張的質感，且吸水效果比中紋和粗紋紙要好。由於光面紙上所有的陰影或痕跡都可以看得到，對初學水彩畫的人很有幫助，它允許畫家在顏色不多的前提下，也能運用到很廣的色調範圍。

1. 畫好帆船後，用很淡的群青藍為風帆上色。在光面紙上，幾乎所有筆畫都能看見。

2. 在剛才的淡藍裡加一點生赭，混色後的中性灰色調可以用在畫出船隻陰影的明度變化上。

在光面紙上作畫時，畫筆需要沾多一點水，才能避免在紙張上留下間隙，以及產生顏色不連續的情況。

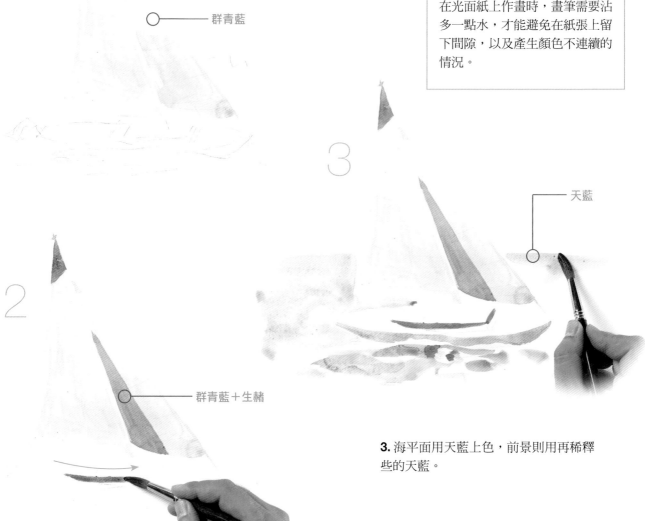

群青藍

天藍

群青藍＋生赭

3. 海平面用天藍上色，前景則用再稀釋些的天藍。

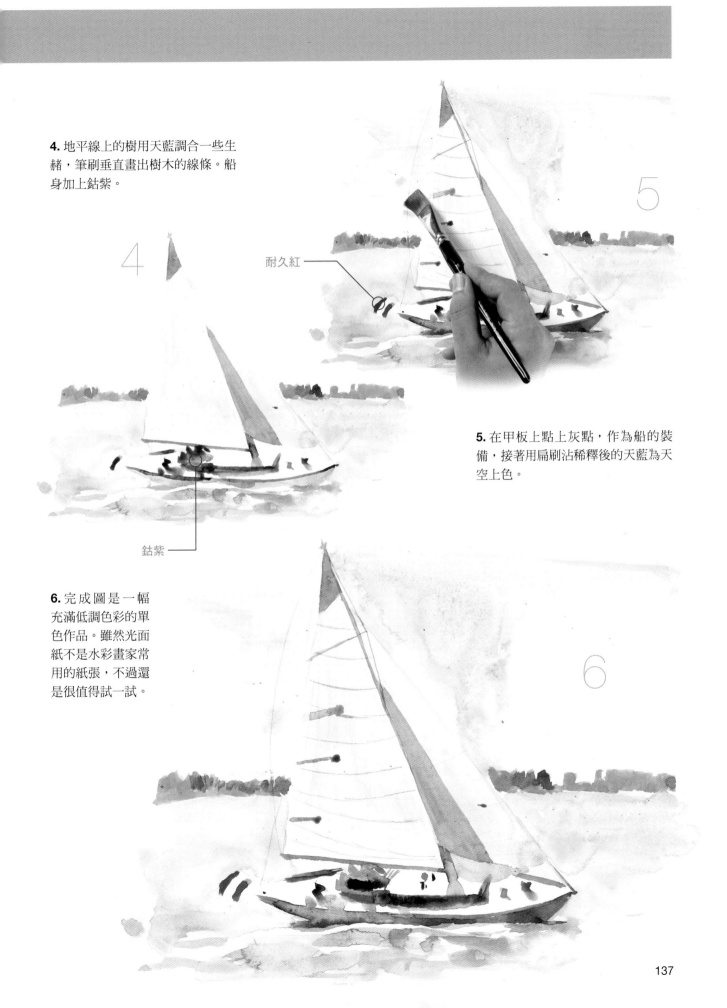

4. 地平線上的樹用天藍調合一些生赭，筆刷垂直畫出樹木的線條。船身加上鈷紫。

耐久紅

鈷紫

5. 在甲板上點上灰點，作為船的裝備，接著用扁刷沾稀釋後的天藍為天空上色。

6. 完成圖是一幅充滿低調色彩的單色作品。雖然光面紙不是水彩畫家常用的紙張，不過還是很值得試一試。

難度
★
顏色
生赭
岱赭
耐久綠
筆刷
中號圓頭動物毛
紙張
日本手工紙

日本手工紙是用米纖維製成，雖然看起來十分細緻脆弱，其實是很耐用的紙張。在這個練習當中，作畫前要先將紙張沾水，直到可以黏在桌面（須為防水材質）上為止。但即使用是沾濕的狀態，手工紙的紙張線條還是維持著形狀。

1. 將紙張浸溼後放在桌面上，不打草稿直接畫變色龍。用一條線就足以畫出它的背部和尾巴。

2. 用稀釋過的耐久綠為身體上色，接著添上頭和腳的細節。這種紙的優點是，即使紙張是濕的，筆觸也不會變形。

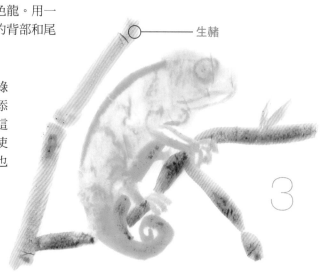

生赭

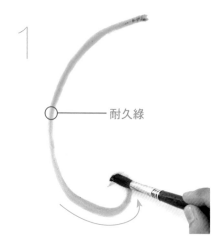

耐久綠

3. 用生赭簡單畫上一些樹枝，不需畫上明暗，也不用反覆修正。

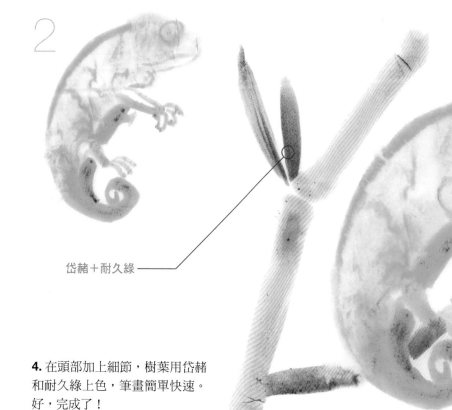

岱赭＋耐久綠

4. 在頭部加上細節，樹葉用岱赭和耐久綠上色，筆畫簡單快速。好，完成了！

難度
★
顏色
耐久綠
洋紅
筆刷
中號圓頭動物毛
紙張
宣紙

宣紙和日本手工紙很類似，也是以米纖維製成，但是這個範例是在乾的紙張上作畫，也就是「水墨畫」。這個練習中的每一筆畫都很重要，不能多也不能少。理想目標就是達到和諧的整體感，每一筆都應該按照這個目標走。

洋紅

1. 不需要畫草圖，因為這類型的草圖是由筆畫本身而定。先用洋紅畫出花瓣。

2. 稀釋的洋紅畫較淡的花瓣。

3. 將筆垂直於畫面，用筆尖畫出花莖，葉子則用圓筆刷一筆畫下。

4. 你可以數數看筆畫數：每一筆都必須是無法取代的，這就是水墨畫。

耐久綠

難度
★★
顏色
生赭
岱赭
洋紅
鈷紫
耐久綠
筆刷
中號圓頭動物毛
中號扁頭合成毛
紙張
手工紙

手工紙的製作是完全遵循技術製作的過程，它的纖維更不規則，表面也比機械製的紙更為粗糙。也因為紙張表面較少上膠，因而吸水性更強。在這個範例中可以見到，它的吸水力大約和吸水紙一樣。

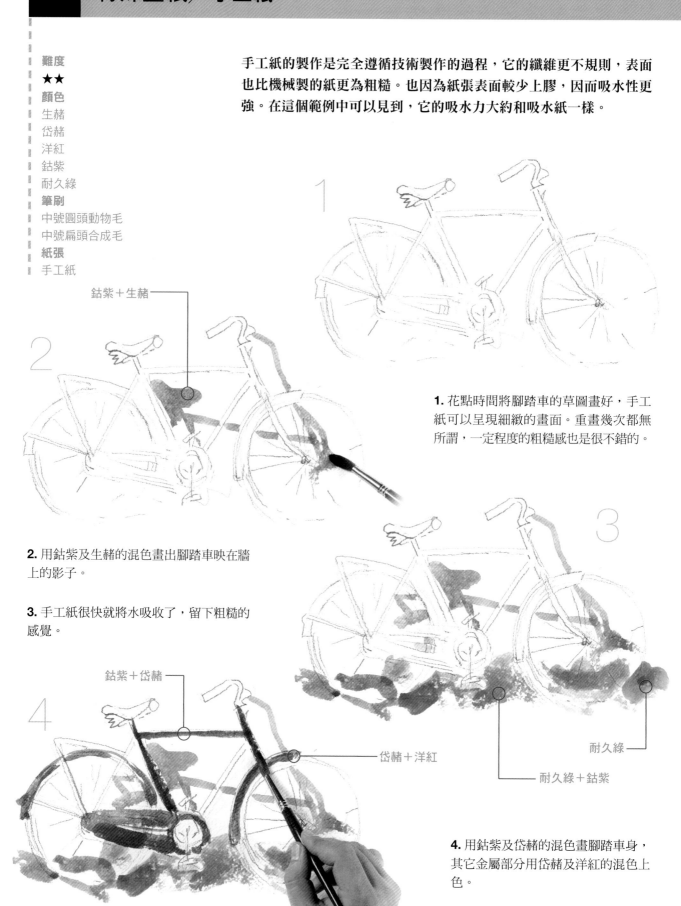

鈷紫＋生赭

1. 花點時間將腳踏車的草圖畫好，手工紙可以呈現細緻的畫面。重畫幾次都無所謂，一定程度的粗糙感也是很不錯的。

2. 用鈷紫及生赭的混色畫出腳踏車映在牆上的影子。

3. 手工紙很快就將水吸收了，留下粗糙的感覺。

鈷紫＋岱赭

岱赭＋洋紅

耐久綠

耐久綠＋鈷紫

4. 用鈷紫及岱赭的混色畫腳踏車身，其它金屬部分用岱赭及洋紅的混色上色。

5. 避免太過精緻的筆觸，讓顏色互相流動融合。

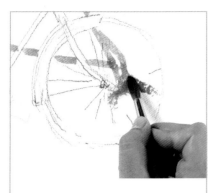

若紙張的吸水性很強時，筆刷
的顏料很快就被吸乾，創造出
乾筆的效果。這個方法可以用
在想要表現粗糙、不規則的主
題上。

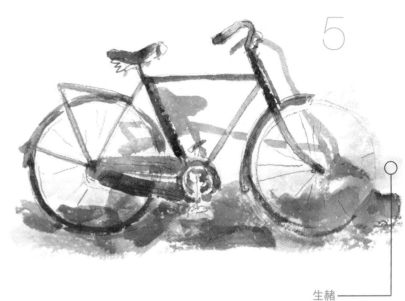

生赭

6. 將輪胎用鈷紫及岱赭的混色上色後，
就完成了一幅隨性自然的水彩畫。

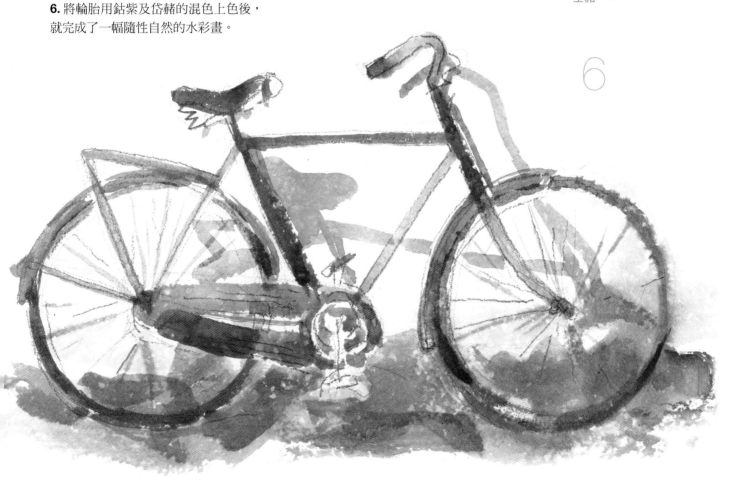

難度
★
顏色
洋紅
鈷紫
鈷藍
鎘紅
鎘黃
耐久綠
樹綠
筆刷
中號圓頭動物毛
中號扁頭合成毛
紙張
毛邊紙

現在值得嘗試的紙張有太多種了。在這個練習中，我們要用毛邊紙來創作一個很特別又造型柔軟的設計，用很輕鬆、無拘無束的態度，試著創造出裝飾效果多過描述性的圖畫吧。

1. 用鉛筆畫些線條代表植物和昆蟲，接著用最純的顏色上色。

2. 根據水墨畫的下筆方式，試著用最簡單直接的筆畫來畫莖和花朵。

3. 用筆尖添加一些不同的線條和造型。

紙張若沒有上膠，就會將水分都吸光，即使只是畫一條線或小範圍，都要沾很多顏料。

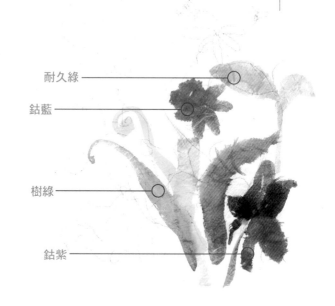

耐久綠
鈷藍
樹綠
鈷紫

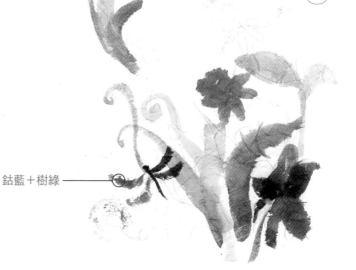

鈷藍＋樹綠

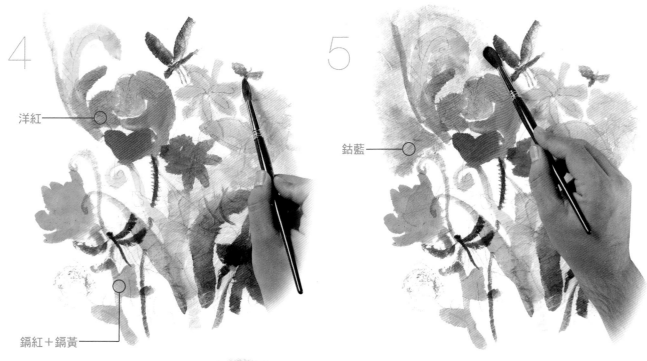

洋紅

鎘紅＋鎘黃

鈷藍

4. 每一種昆蟲用三、四筆畫完，例如翅膀、身體和腳。

5. 用稀釋的鈷藍大片塗上背景，動作要迅速，因為毛邊紙的吸水力很強。

6. 利用毛邊紙的特殊質感，完成了一幅充滿嘉年華氣氛，顏色鮮艷又奔放的畫作。

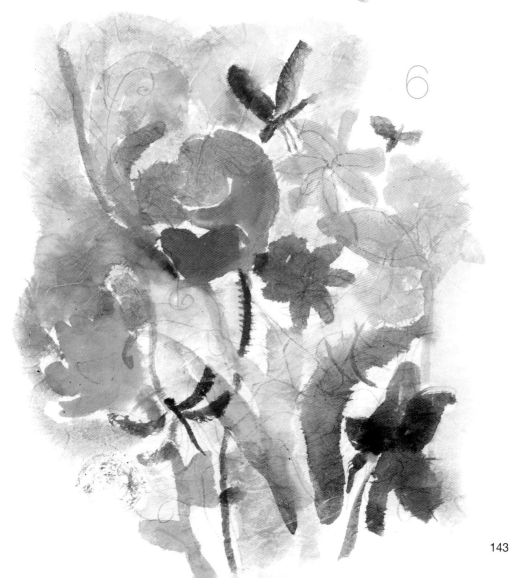

VE0051X

水彩技法全書【暢銷紀念版】——101招出色技法全解析
101 Tecnicas: Acuarela

著　　　者	巴拉蒙（Parramon）編輯部
譯　　　者	蔡佳玲

總　編　輯	王秀婷
責任編輯	向艷宇、陳佳欣
版權行政	沈家心
行銷業務	陳紫晴、羅伃伶

發　行　人	涂玉雲
出　　　版	積木文化
	104台北市民生東路二段141號5樓
	電話：(02) 2500-7696 \| 傳真：(02) 2500-1953
	官方部落格：www.cubepress.com.tw
	讀者服務信箱：service_cube@hmg.com.tw
發　　　行	英屬蓋曼群島商家庭傳媒股份有限公司城邦分公司
	台北市民生東路二段141號2樓
	讀者服務專線：(02)25007718-9 \| 24小時傳真專線：(02)25001990-1
	服務時間：週一至週五09:30-12:00、13:30-17:00
	郵撥：19863813 \| 戶名：書虫股份有限公司
	網站：城邦讀書花園 \| 網址：www.cite.com.tw
香港發行所	城邦（香港）出版集團有限公司
	香港九龍九龍城土瓜灣道86號順聯工業大廈6樓A室
	電話：+852-25086231 \| 傳真：+852-25789337
	電子信箱：hkcite@biznetvigator.com
馬新發行所	城邦（馬新）出版集團 Cite（M）Sdn Bhd
	41, Jalan Radin Anum, Bandar Baru Sri Petaling, 57000 Kuala Lumpur, Malaysia.
	電話：(603) 90563833　　傳真：(603) 90576622
	電子信箱：services@cite.my

封面設計	Pure
內頁排版	優克居有限公司
製　　　版	上晴彩色印刷製版有限公司
印　　　刷	東海印刷事業股份有限公司

Original Spanish title: Acuarela
Text: David Sanmiguel
Exercises: David Sanmiguel, Mercedes Gaspar
Photographies: Enric Berenguer
© Copyright ParramonPaidotribo–World Rights
Published by Parramon Paidotribo, S. L., Badalona, Spain
ALL RIGHTS RESERVED.

【印刷版】
2012年7月24日 初版一刷
2024年2月27日 二版一刷
售價／NT$499
ISBN 978-986-459-584-6
版權所有・翻印必究

【電子版】
2024年2月
ISBN 978-986-459-575-4

Printed in Taiwan.

國家圖書館出版品預行編目資料

水彩技法全書：101招出色技法全解析/巴拉蒙
(Parramon)編輯部著；蔡佳玲譯. -- 二版. -- 臺北
市：積木文化出版：英屬蓋曼群島商家庭傳媒股
份有限公司城邦分公司發行, 2024.02
　面；　公分
譯自：101 tecnicas : acuarela.
ISBN 978-986-459-584-6(平裝)

1.CST: 水彩畫 2.CST: 繪畫技法

948.4　　　　　　　　　　　　113000473